黃金時代的先知

林布蘭

金詩蘊
音渭　編著

自畫像最多、拍賣額最高，
為什麼我們都愛林布蘭？

林布蘭：「當然，你也可以說，我該實際
些，畫他們要我畫的。但我告訴你一個祕
密：我試了，很努力地試了，我做不到。
就是做不到。」

Rembrandt

荷蘭黃金時代繪畫三傑、史上最偉大的荷蘭人之一，
大膽創新的繪畫風格×爭議不斷的倔強天才

一生大起大落、風雨不斷的名畫家林布蘭！

崧燁文化

目錄

代序 —— 來赴一場藝術之約

繪畫是人類天生的藝術。人們從孩提時代，便懂得用簡單的線條勾勒眼中的世界。

好花不長開，好景不長在，有人卻能用畫筆將一剎那定格成永恆；平凡的事，平凡的物，有人卻能賦予其新的生命，帶人們發現它的美好；有形的景，無形的情，有人卻能將情感揮灑成動人心魄的色彩，喚起人們深深的共鳴。

這樣的作品，這樣的人，都是我們耳熟能詳的。它們永恆的銘刻在人類文明史上，深植入我們的頭腦，構成我們基本的常識。這套書，便是一封跨越世紀的邀請函，翻開它，來赴一場藝術之約。

它講的是美術家的人生，同時用人生的河流串起每一處絕妙的風景，也就是他們的作品。他們的生命從哪裡開始，他們有怎樣的家庭、怎樣的童年、怎樣的愛情、怎樣的病痛，又怎樣成長、怎樣探索、怎樣謀生，那些偉大的作品又是在什麼情況下誕生……你會在這裡一一找到答案。

他們其實不是藝術聖壇上那一張張用來膜拜的畫像，而是跟我們每個人一樣，有血有肉，有哀有樂。米勒（Jean-François Millet）有一個溫暖快樂的童年；雷諾瓦（Pierre-Auguste Renoir）生了一個成為 20 世紀著名導演的兒子；高

代序

更（Eugène Henri Paul Gauguin）最先是一位從事金融業、收入豐厚的業餘畫家；梵谷（Vincent Willem van Gogh）直到生命的最後一年才賣出一幅畫；畢卡索（Pablo Ruiz Picasso）情人無數，80 歲時還迎娶了 35 歲的妻子；孟克（Edvard Munch）一生在親人去世、病痛、菸酒、精神癲狂中度過，卻活到 81 歲高齡……每一幅經典畫作，不再是展覽牆上的木框，而與鮮活的生命有所關聯。你能夠如此真切的感受到那些線條與色彩是由怎樣的雙手來勾勒的。

當這許多位美術家匯集到一起，又串起了一部美術史，他們是美術史上最璀璨的珍珠。每一本書都不是孤立的，而是互相呼應，他們是自己的傳記主人，同時又是其他傳記主人的背景。有時，幾位名家同時出現或前後承接，你會發現他們在時間和空間上竟如此相近。你彷彿徜徉在巴黎的羅浮宮，漫步在楓丹白露森林，沉浸在濃厚的藝術氛圍中。你看到他們在塞納河畔背著畫板寫生，在學院的畫室研究著比例與筆法，在街角煙霧繚繞的酒館進行著思想的爭鳴，在為參加各種沙龍而忙著選畫、貼標籤、裝箱、布展……

你的美術素養不再停留在知道幾幅畫作、幾個名字上，你與藝術的連結更加緊密。你會在一場美術展覽中關注畫作的派別和技巧，你會在子女接受美術教育時找出最經典的畫作，你會在某個地方旅行時，說出哪位美術家曾與你走過同一段路。

更重要的 ———— 你會更加深刻的感受到藝術的美好。面對安格爾（Jean Auguste Dominique Ingres）的〈泉〉（*The Source*），你是否為少女潔白自然的胴體而讚嘆？面對米勒的〈晚禱〉（*L'Angélus*），你是否為農民的虔誠、寧靜、純潔而感動？面對雷諾瓦的〈煎餅磨坊的舞會〉（*Le Bal au Moulin de la Galette*），你是否聽到陽光在樹葉的空隙中歡躍喧鬧？面對梵谷的〈向日葵〉（*Sunflowers*），你的雙眼是否被那火焰般的明亮點燃？

<div style="text-align: right">林錡</div>

代序

第一章　童年：做命運的主人

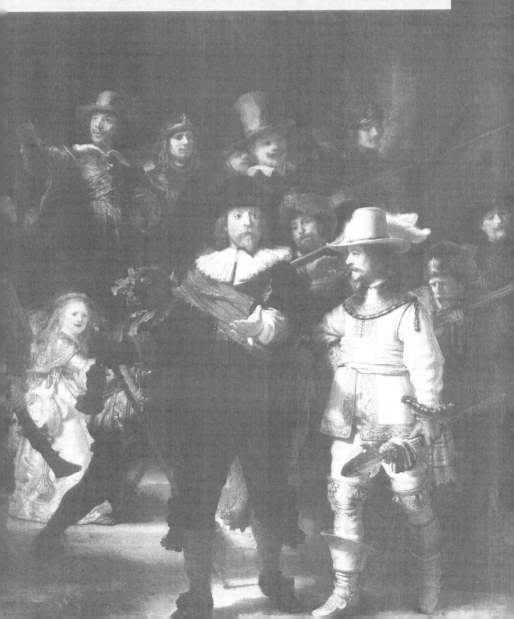

磨坊主人的兒子

提起今日的荷蘭，人們的腦海中總會浮現出這樣一幅油畫：遍地的鬱金香競相開放，河畔的風車悠悠轉動，一切靜謐美好。然而，今日荷蘭人民安居樂業的生活卻是經歷了歷史上很多次艱苦卓絕的抗爭才得到的，發生於西元 1568 至 1648 年荷蘭人民爭取獨立的「八十年戰爭」就是其中色彩濃重的一筆。時光回到 16 世紀中葉，西班牙越來越殘酷的統治激化了其與荷蘭的民族矛盾，荷蘭人民在奧蘭治家族的帶領下奮起反抗。16 世紀末，反抗西班牙的抗爭獲得了初步勝利，荷蘭共和國成立了，由此荷蘭進入了「黃金世紀」。社會經濟日趨繁榮，文化藝術也獲得了輝煌的成就。偉大的時代造就偉大的人物，我們今天要說的藝術家就生活在這個波瀾壯闊的年代，他就是荷蘭歷史上也是世界歷史上最偉大的畫家之一的林布蘭‧哈爾曼松‧范萊因（Rembrandt Harmenszoon van Rijn）。

西元 1606 年 7 月 15 日夜晚，萊頓。

萊茵河水靜靜流淌，密布在河邊的風車吱吱呀呀的轉著。這是一個再尋常不過的夜晚，辛苦工作了一天的人們都已經圍坐在餐桌旁，誰也無法預料這裡將要降生的生命日後會流芳百世。一陣清脆的啼哭讓焦慮的磨坊主人哈門茲‧范萊因（Harmen Gerritszoon van Rijn）鬆了一口氣，他的小兒子平安降臨。到教堂受洗的時候，為孩子取名 —— 林布蘭。

　　磨坊主人的妻子、林布蘭的母親妮特根‧凡‧居德布羅克（Neeltgen Willemsdochter van Zuytbrouck）是個麵包師的女兒，她體格健壯，面色紅潤，溫柔可親，與林布蘭的父親一起，靠勤勞的雙手經營起了位於庫利克和雷耶多夫兩個村莊之間、萊茵河支流河畔上的小麥磨坊家業。他們都是虔誠的基督教教徒，恪守加爾文新教倫理準則，他們崇尚勞動與智慧，對懶惰和行乞嗤之以鼻。母親承擔著向孩子們傳授教義的責任，她教孩子們祈禱。每到晚上，孩子們圍坐在搖曳的燭火邊，簇擁著捧著《聖經》的母親，聽她講《聖經》中的故事。這些簡單但卻蘊含著無窮道理的小故事，成了開啟童年林布蘭心智的一把鑰匙，他常常乖乖的依偎在母親的腿邊，聚精會神的聽母親講述，思緒隨著故事插上了翅膀，越飛越遠。此時的母親和林布蘭都無法意識到，這樣的啟蒙是多麼的重要，這些《聖經》中的故事成了林布蘭一生取之不盡的寶藏。而母親善良的性格、輕柔的聲音更是深深的印刻在小林布蘭的心中，成為他心底永遠清澈的一汪湖水。

　　林布蘭的父親作為一家之主，除了要在磨坊忙碌，更是家裡做決定的人。他早早的為他的六個孩子（四男兩女）謀劃好未來的出路。林布蘭在這六個孩子中，早早的就顯示出較高的天分，父親決定盡全力培養他，讓他上萊頓大學學習法律，將來做個律師，進入上流社會，成為范萊因家族的榮耀。而林布蘭的兄弟姐妹們就沒有這樣幸運了，他們只能在父親的安排下

去學習一門技藝，或者繼承父業做磨坊工人，或者做銅匠、麵包師，以謀求活路。然而即使如此，父親下定決心栽培林布蘭一個孩子已是很不容易，因為憑藉磨坊生意的收入供林布蘭讀大學，意味著要傾盡自己全部的積蓄。但是這有什麼關係呢，這世上沒有比能看到孩子出人頭地更讓父母開心的了。

　　林布蘭的祖父母也生活在附近的小鎮上，他們以開一個小雜貨店為生。祖父是參加過反對西班牙統治大暴動的為數不多的健在的老人，他雖年邁但卻結實硬朗，性格豪爽，崇尚自由。童年時的林布蘭尤其喜歡纏著祖父，聽他講當年荷蘭人民爭取獨立的奮戰故事。作為很多戰事的親歷者，祖父總能把這些真實的事件描述得繪聲繪色。小林布蘭往往聽得入了迷，彷彿那些刀光劍影、嘶喊追殺就在眼前，那些不怕流血犧牲的荷蘭民眾成了他能想像到的最偉大的英雄。對於祖父這種經歷過生死的人來說，再沒有什麼是他好畏懼的。每次講完歷史之後，他總免不了對現實的問題發發牢騷，甚至無所顧忌的破口大罵，毫不掩飾的喊著：「我是一個反叛者，一個真正誠實的反叛者！」「記住，孩子！比金錢更重要的是名譽，比名譽更重要的是自由。」自由的種子漸漸的在小林布蘭的心中埋下，並成了他一生的苦戀。這個倔強的老頭脾氣真是夠剛硬，臨終前為了能自在、安靜的離去，他竟然鼓足最後的力氣把不請自來、要為他祈禱的牧師趕跑了。

這就是林布蘭的慈母、嚴父、倔祖父。小林布蘭沐浴在家人濃濃的親情中，快樂茁壯的成長。可是成長的不僅僅是他的身體，還有他越來越強烈的繪畫興趣與自主意識。

繪畫天賦萌發

童年是最無憂無慮的時光，也是自然天性最能得到流露和展現的階段，還沒進入學校的林布蘭盡情的享受著快樂。

荷蘭的鄉村是極其美好恬靜的，澄澈高遠的天空，潺潺流淌的萊茵河水，鬱鬱蔥蔥的樹木，錯落有致的屋舍，小林布蘭就常常在這種如詩般的環境中嬉戲玩耍，奔跑追逐。玩累了的時候就呆呆的坐在石頭上觀察著眼前的一切，草地、野花、風車、沙丘、海灘、帆船，變幻莫測的天空和雲朵，還有辛勤工作的工人和農民，跟在主人身後搖著尾巴的小狗，漸漸的他就在身邊的土地上用小手畫了起來。有時候他就在這樣的觀察中陷入了遐想，小手托著下巴一動不動，似乎害怕一眨眼，眼前的景物就會消失了似的。這個時候，他總會表現出同齡孩子少有的安靜。

有一次，父親的一位朋友來他家做客，發現小林布蘭的塗鴉中有繪畫的天賦，便送了一盒顏料給他，還建議他父親能夠在繪畫方面培養孩子。但是林布蘭的父親早已為他設定好了一條自己看來再好不過的道路，所以就沒把朋友的建議放在心

上。況且，作為加爾文教教徒的父親向來對藝術抱有偏見，他無法想像成為畫家的兒子會比律師好到哪裡。即使拋開為家族爭取榮耀的考量，林布蘭的父親也了解到很多畫家的人生充滿了戲劇性的變化 —— 此時名聲大噪，彼時卻又潦倒落魄。當個畫家在別的國家有教會或者皇室養著，但是在當時的荷蘭就得完全靠市場，得迎合別人的口味來創造，一旦沒有人買畫就得餓死，有很多畫家最後就是在濟貧院中死去的。這種現實導致父親更加堅定了阻止小林布蘭成為畫家的想法。

但是事實往往不遂人願，這興趣根本不是說阻斷就能斷的。小林布蘭剛得到父親的朋友贈送的顏料便愛不釋手，好奇的研究著這些神奇的色彩，這可是林布蘭人生中第一次接觸顏料。時間在玩耍和沉思中飛逝，轉眼間，林布蘭已滿7歲了，父親便將他送到附近的一所拉丁文學校接受正規教育，並規定他放學回來後要和其他孩子一樣，參與家裡磨坊的工作。父親盼望著林布蘭能按照他設想的軌跡成長，可是林布蘭對畫畫的興趣卻越來越強烈，竟然私自收藏了一些盧卡斯・范・萊頓（Lucas van Leyden）的作品，並且還對父母信誓旦旦，說自己要當一個像盧卡斯・范・萊頓那樣偉大的畫家。

耶誕節臨近，林布蘭小心的對父母說自己想要一盒顏料作為禮物，父親聽到這話就生氣，更別提滿足他的願望了。但是母親心疼孩子，在平安夜的時候送給林布蘭一個禮盒，裡面是

一盒精美的顏料。這可把林布蘭興奮壞了，他忙撲到母親的懷裡並親吻了母親。父親為這事還責怪了母親，但是母親並沒多說什麼。雖然母親也打從心底不願林布蘭踏上繪畫之路，但是她實在忍受不了孩子那渴望的眼神和苦苦的哀求，她不願如此殘忍的扼殺孩子的天性。

上了學的林布蘭依然那麼精力充沛，不僅很聰明，而且還越來越有想法了，這令父親感到深深的不安。在學校裡，遇到不喜歡的課，林布蘭就打瞌睡。他知道父親不支持他畫畫，他就在上學或者放學的路上偷偷的畫，他的筆記本上總是畫滿了圖畫。每天迎著朝陽，伴著晚霞上學、放學，林布蘭都會沐浴在不同狀態的光裡，時而明亮，時而黯淡，有時是滾滾的火紅，有時是溫暖的金黃，林布蘭被變幻的光深深的吸引了，他揣摩著如何才能用畫筆把不同狀態的光表現出來。

林布蘭對光有著天生的敏感。放學後他常常在磨坊裡幫父母做事，就在工作的間隙，林布蘭驚奇的發現：在晴朗的白天，風車的轉動將照射進磨坊的陽光有規律的切割開來，屋子裡忽明忽暗，明的時候整個屋子都光亮起來，暗的時候就漆黑一片。林布蘭被這種快速的明暗交替的場景震撼了。他無時無刻不在想著如何能把這種對光的感受表達出來。

畫家的眼睛總會看到一般人無法看到的事物。林布蘭小小年紀就能在尋常的生活中捕捉到繪畫的重點，實屬不易。但是

觀察到的越多，疑問隨之也多起來，即使再有天賦的人也必須透過後天的努力學習才能釋疑解惑、進步發展。此時的林布蘭迫切的需要一位前輩來指導他、教育他，把他這塊璞玉打磨出耀眼的光彩來。

選擇人生之路

　　林布蘭滿 14 歲那年，父親拿出幾乎全部的積蓄，送他上了萊頓大學。父親高興得合不攏嘴，范萊因家族終於有一個可誇口的、有著卓越地位的兒子了，想到這十幾年的悉心栽培，酸甜苦辣全部湧上父親的心頭。但是父親高興得太早了，小林布蘭的確進了大學，可是他沒有認真聽過一堂課，沒有接近過任何一位教授和任何一本法律方面的書籍。當父親還沒有回到村子裡的老磨坊的時候，他轉身就去找萊頓城裡一個叫雅各布‧凡‧斯瓦寧堡（Jacob van Swanenburgh）的有點名氣的畫家了。因為早就聽說斯瓦寧堡在招收學生，於是林布蘭自行決定到他那裡報到。

　　斯瓦寧堡的畫室早就招收了好幾名學生了。小林布蘭一見到斯瓦寧堡就有好感，高高的個子、留著長長的絡腮鬍的斯瓦寧堡，在林布蘭眼中儼然是一副很有風度和氣質的「藝術家」形象。但是小林布蘭根本沒有足夠的錢繳畫室的學費，他憑著一腔熱情找到斯瓦寧堡，「我沒有錢付學費，您能不能讓我聽

課？我很喜歡您的畫，保證會很認真學習的。」斯瓦寧堡不知怎麼就被眼前的孩子打動了，大概他又看到了一個像自己當年一樣的孩子吧，斯瓦寧堡就這樣分文不取的收下了林布蘭這個小徒弟。斯瓦寧堡為人很風趣，也很隨和，只要他在，畫室裡就充滿了活躍的氣氛。林布蘭每天從萊頓大學的住處到斯瓦寧堡的畫室上課。在這裡他接受了正規的繪畫基礎訓練，他如飢似渴，刻苦認真。

　　時間過得很快，林布蘭的繪畫水準也進步很快，他迅速掌握了一些繪畫的基本方法。在斯瓦寧堡的畫室學習讓林布蘭覺得很愉快，但是萊頓大學那邊就不那麼讓他開心了。小林布蘭每天坐在教室裡，他裝著在聽課的樣子，桌子底下放的卻是他最愛的畫冊和畫筆，他每天如痴如醉的揣摩著名家的作品，心裡覺得法律課的時光真是難熬極了，他多麼希望聽到下課的鐘聲呀！有一次，萊頓大學的教授在講課時，看到小林布蘭不斷點頭附和的樣子，點名要這位學生回答問題：「林布蘭，請問針對剛才的案件，你認為我們應該怎樣審理呢？」小林布蘭其實是在看畫，哪裡是在認真聽課呀！多虧同學拉了拉他的手臂，他才慌慌張張的站起來，憋得滿臉通紅的答道：「這……這……全部抓起來，關進牢裡。」全班同學愣了幾秒之後哄堂大笑，教授這才意識到原來這名看似認真的學生從頭到尾都在神遊！教授頓時氣得小鬍子一翹一翹的，怒氣沖沖的說：「林布蘭，

如果你不能認真聽課，那就直接退學好啦！」小林布蘭最後還是在大家的注視下被「請」出了教室。但是他非但沒有對教授「退學」的恐嚇感到害怕，反而得到了機會，像一隻小鳥一樣飛快的奔向了斯瓦寧堡的畫室。

鑑於他的學習態度和表現，學校要求他自動退學，他只好寫信告訴父親。父親收到這封信後勃然大怒，當即把信撕成碎片，大叫道：「真是逆子，我要跟他斷絕父子關係！」小林布蘭害怕父親的怒火，最後只能央求斯瓦寧堡親自出馬到家裡去勸說他的父母。斯瓦寧堡到了林布蘭家中之後，先不疾不徐的四處看看，當他看到林布蘭家裡環境一般，就明白了林布蘭的父母的想法：他們指望兒子學習法律，將來好出人頭地。斯瓦寧堡的心中瞬間就有了主意，他開口問道：「先生，您看我的生活與那些萊頓城的名人們相比，如何？」老林布蘭看見斯瓦寧堡衣著光鮮、彬彬有禮的樣子，就認定他是上流社會的富人了，答道：「看您的樣子，您的生活一定舒適愜意吧！」斯瓦寧堡哈哈一笑，又說：「那麼小林布蘭會比我過得更好，因為我在他的身上看見了非凡的繪畫天賦。所以你們可以放心的把他交給我，我一定好好教他畫畫，把他培養成一流的畫家。」斯瓦寧堡寥寥數語道破了林布蘭父母的心思，並巧妙的將他們說服，他們終於同意林布蘭繼續在斯瓦寧堡那裡學習畫畫，並且付清了林布蘭所欠的學費。

　　其實，斯瓦寧堡表面上的「說服」不過是父子爭端中父親絕望的放棄。兒子早就對父親說過：「如果讓我在大學裡消磨五年光陰，學那些枯燥乏味的東西，並和那些遊手好閒的傢伙們一塊酗酒、追求城裡的女僕或者以其他時髦的方式全盤葬送自己的話，我根本不想去當你們所認為的文人雅士！我只想做一個你們認為地位卑微的畫家，因為在畫家那裡學到的東西，無論如何也比枯燥的法律有用得多！」

　　父親雖然傷心，但是終於明白，強迫孩子學他不願意學的知識是不可能的。省吃儉用的讓他受最好的教育，他能學到多少，到頭來只能取決於他的熱情。如果林布蘭執意要學畫畫，不管設置多少障礙，最終他也是會傾注所有熱情去學的。父子兩人的對抗，最終以父親的妥協而告終。父親只能逢人便說：「這孩子是當畫家的命！由他去吧。」

　　在斯瓦寧堡處的學習，轉眼間就快三年了。林布蘭迅速的成長，他越來越感到不滿足。雖然他從斯瓦寧堡那裡學到了基本的描繪方法，但是斯瓦寧堡自稱的「義大利教學方式」有些生硬，他不太喜歡。

　　也許因為血管裡流的就是尼德蘭民族的血液，林布蘭對傳統的東西非常感興趣。業餘時間，他看了大量文藝復興時期尼德蘭畫家的作品。盧卡斯·范·萊頓就是其中一位，人們又稱之為「萊頓的盧卡斯」，盧卡斯是林布蘭小時候最喜歡的畫

家，可以說林布蘭當畫家的志向就是看了他的銅版畫之後立下的。盧卡斯是 16 世紀萊頓出的一位天才，是當時活躍在尼德蘭的傑出畫家。他用刀刻法製成的版畫在尼德蘭獲得了卓越的成就。

林布蘭很早接觸他的著名版畫〈大衛在掃羅面前彈豎琴〉（*David Playing the Harp Before Saul*）時，就被畫上這兩個人物的形象深深吸引住了。特別是掃羅的形象震撼了林布蘭。由於當時林布蘭還小，說不上原因來，只知眼睛離不開掃羅，覺得這個人物的表情不是他能夠理解的簡單的表情。當林布蘭在斯瓦寧堡這裡再一次看見盧卡斯的這幅作品的時候，他才真正理解了這個人物異常複雜的表情與一種奇特的心路歷程有關。畫上掃羅的一隻眼睛滿懷敵意的注視著遠方，另一隻眼睛目光優柔寡斷，惶惶不安，陰沉的凝神思索著。由於上帝耶和華厭棄了掃羅，將自己的靈魂降臨到了年輕的牧童大衛身上，掃羅因此受到嫉妒折磨，他時而感到寬慰，時而又喪失理智，流露出一種被遺棄、孤獨而又走投無路的神情。

盧卡斯的藝術造詣令林布蘭佩服得五體投地，然而最使林布蘭讚嘆的還是盧卡斯和別的同時代的荷蘭畫家的不同。盧卡斯始終探索人類那隱祕的心理狀態並加以強烈的表現和處理，從而使其作品蘊含著一種力量。林布蘭欣賞盧卡斯作品的另一個原因就是，即使盧卡斯刻劃現實生活，也總力圖使現實顯得

宏偉崇高，他筆下概括出的現實，有著紀念碑式的特徵卻又不走向公式化。

　　林布蘭在藝術上受到盧卡斯的感染，他強烈的意識到：發現自己民族藝術的使命需要他這一代人承擔。作為一個萊頓人，他以盧卡斯為驕傲，更何況，林布蘭還想成為整個萊頓的盧卡斯呢！

　　林布蘭還需要繼續學習，他知道自己在繪畫方面的造詣還遠遠不夠。林布蘭在創作大量人物寫生的過程中，暗暗立下了自己的目標，努力去探索和捕捉人物的內心，努力嘗試表達人的內在精神世界。他沉迷在這方面的研究中，出門總帶著速寫本，隨手記錄下各種流浪漢的動態、形象和情緒；在家沒人可畫時，他便對著鏡子照著自己的形象研究。

第一章 童年：做命運的主人

第二章　異地求學

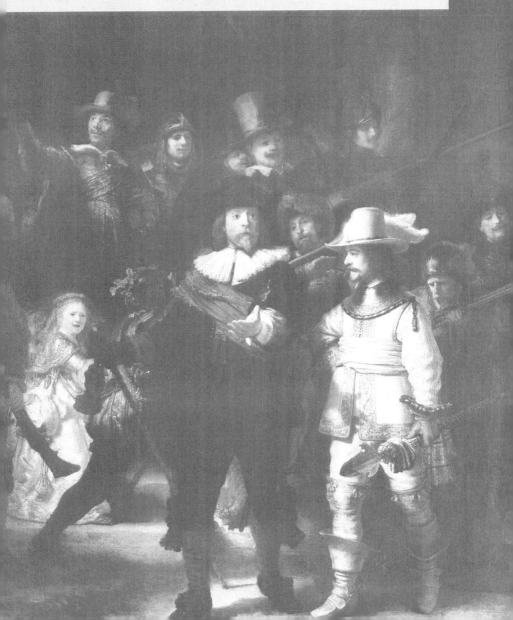

初闖阿姆斯特丹

大量的寫生，勤奮的研究，使林布蘭的繪畫成績迅速超過了畫室的其他夥伴，斯瓦寧堡清楚的看到林布蘭這隻雛鷹羽翼漸豐。他感到自己已經不再能夠給予林布蘭成長所需的養分了，便主動建議林布蘭去阿姆斯特丹，那裡海闊天高，一定會有名師教這個「高徒」。

初闖阿姆斯特丹的林布蘭渾身上下充滿初生之犢不畏虎的勇氣，只帶了幾件換洗的衣服和少量的顏料、畫具。林布蘭沒來得及仔細看一眼這個國際大都市的豪華氣派，就一頭栽進了彼得‧拉斯特曼（Pieter Lastman, 1583 ～ 1633）的畫室。說到彼得‧拉斯特曼，他是阿姆斯特丹當時鼎鼎大名的畫壇大師。荷蘭與歐洲藝術的關係就是由拉斯特曼和一群志同道合的畫家一同建立起來的。

當時義大利仍是歐洲藝術家們朝拜的聖地，學習藝術不去義大利簡直是不可思議的事情。拉斯特曼等人來到羅馬，研究義大利的藝術風格，並融合本國悠久的藝術傳統，創立了「阿姆斯特丹的歷史畫派」。當時阿姆斯特丹的畫家公會已經形成明確的畫種分工，歷史畫、靜物畫、肖像畫、風景畫……類別繁多，都是根據藝術市場的需求而定的。有才能的畫家可以一人兼通幾種畫種。

當林布蘭步入拉斯特曼的畫室時，他感到畫室很大，寬敞明

亮，四面高闊的牆面上懸掛著義大利名家的原作和拉斯特曼本人的巨幅作品。室內有很多人，大家都忙著創作自己手中的作品。門廊的左邊有一個小房間，裡面有人正在彎腰低頭專心的配置顏料。在這間畫室的中心位置上，有一位將襯布披在半裸的肩膀上並垂掛下來遮住胸口，扮作羅馬貴婦的模特兒，她半躺在那裡，低頭垂目，彷彿陷入沉思。一層層的畫架布滿她的周圍，學生們都在默默觀察，靜靜作畫，只聽見鉛筆沙沙的聲響。

　　林布蘭看見一位很像老師的人，正在學生的畫架之間穿梭，逐一為學生指出問題，間或坐下來，拿過學生手中的筆，刷刷的在紙上做些改動。「這一定是拉斯特曼先生！」他等那人轉過身來面對自己的方向時，急忙迎上前去。由於動作過於魯莽，林布蘭不小心碰倒了旁邊一位學生的畫架，他慌忙扶起畫架，向那位學生說了聲「對不起」。他剛想抬起頭向老師打招呼，卻發現所有人的目光都注視著自己，甚至連那位模特兒也抬起頭看著他。林布蘭頓時張大嘴，說不出一個字，剛才扶起畫架時沾到手上的顏料也不知該往哪裡抹，他索性把手往身後正反一擦，然後脫下帽子，向老師鞠了一躬，伸出手道：「拉斯特曼先生，我是從萊頓來的林布蘭，來阿姆斯特丹就是為了向您拜師學藝。」畫室裡終於有人忍不住笑了出來，林布蘭更加不知所措，兩手捏搓著帽子的邊緣尷尬萬分，他越是這樣，大家就笑得越厲害。

　　大家笑林布蘭不是沒有原因的，再看看林布蘭，本來敦實的矮個子就其貌不揚，風塵僕僕還帶著一股濃濃的鄉下人氣息，加上莽莽撞撞的動作和那副不知所措的神情，尤其是他脫下帽子露出一頭獅子般蓬亂的頭髮，那模樣就更加好笑了。

　　「認識你很高興，不過你可能弄錯了，你要找的老師在另一間畫室裡，他正在修改他的〈奧德修斯與瑙西卡〉（*Odysseus and Nausicaa*），等等你就會見到他。我叫雅各布・皮納斯（Jacob Pynas），是拉斯特曼的好朋友，今天恰巧來這裡看看他的創作進度，他也讓我來看一下他這些優秀的弟子們的才華。」說著，皮納斯用手指了指另一間畫室的方向。學生中立即有人喊起來：「皮納斯老師也是位傑出的畫家！」馬上有人附和：「對，他也是我們敬佩的老師！」林布蘭的尷尬漸漸消失了，他開始融進這種無拘無束的氛圍中，嘴裡喃喃自語道：「皮納斯，這個名字我聽過，我熟悉他的作品……」皮納斯看他呆呆愣愣的樣子，順手指著一名學生，說：「你帶他去見拉斯特曼先生吧！」

　　隨後，林布蘭由一名看上去比他大兩、三歲的學生帶領，穿過長長的走廊，進了一間位於樓梯拐角處的畫室。「你進去吧，拉斯特曼先生正在裡面作畫。」「喔，謝謝！」林布蘭深吸一口氣之後，鼓起勇氣敲了敲門。「請進。」林布蘭邁進室內，這間畫室比起剛剛那間小了很多，從雜亂的紙張、顏料，還有那些

只打了底稿的草圖來看，應該是拉斯特曼先生的私人畫室。看到拉斯特曼先生的目光從畫作上移到自己身上，林布蘭不禁有些窘迫，他立即上前，鞠了個標標準準的九十度躬，低頭朗聲道：「拉斯特曼先生，我是從萊頓來的林布蘭，來阿姆斯特丹就是為了向您拜師學藝。」靜默了幾分鐘，氣氛有些尷尬。「想成為我的學生，我還要看看你的基礎才行。那裡有紙和顏料，隨便畫張畫給我看看。」畫什麼呢？林布蘭發了愁，但是當他看到落日餘暉打在拉斯特曼先生身上的時候，他的靈感來了——就畫拉斯特曼先生的肖像！林布蘭隨即找齊了他需要的材料，在紙上刷刷開工，他充分運用了在斯瓦寧堡那裡學到的人物表現技巧和造型手法，把拉斯特曼先生塑造成一位在陽光下的中世紀貴族形象。拉斯特曼看到林布蘭畫畫時專注的神情，一絲微笑爬上了他的嘴角，很久沒有看到如此有熱情、有天賦的孩子了。當他看到林布蘭最後的作品時，他非但沒有責怪林布蘭擅作主張，把他的肖像畫定位在中世紀的這樣不倫不類的古典畫法，反而告訴林布蘭：「這裡用傾斜的光線突出人物的明暗對比，效果會更好。沒關係，以後慢慢教你就是了。」林布蘭接話道：「您的意思是收我為徒啦？」「是呀，以後你就是我的學生了。」林布蘭此時此刻的愉悅不知道如何表達，只是不斷的重複：「謝謝，謝謝……」

　　在當時，義大利藝術與北歐藝術之間的主要分歧，似乎在

義大利藝術的優越感和尼德蘭藝術的自卑感上。義大利藝術標準滲入北歐之後，引起低地國家藝術家們不同程度的自卑感。他們崇拜的文藝復興巨匠米開朗基羅（Michelangelo）就曾公開評論過：「尼德蘭民族的藝術雖然描繪細膩逼真，取悅於人，但缺乏理性或藝術性，缺乏對稱或比例，缺乏熟練大膽的取材，還缺乏含義或活力……」理性、藝術和完美都屬於義大利藝術，而尼德蘭藝術似乎只有外表逼真和面面俱到。

外來觀念和本土觀念的衝突，傳統和現實的矛盾，在阿姆斯特丹的拉斯特曼這群畫家這裡，也沒有得到真正的解決。不過拉斯特曼這裡為林布蘭提供了最好的學習環境和極為開闊的視野，更重要的是，由於他們在矛盾狀態中已經做出的種種努力，使得歷史畫在羅馬樣式主義基礎上前進了一大步，並探索了敘述性很強的題材。這些題材中所描繪的人物形體和精神，向他們自己的表現能力提出了挑戰，這就為日後林布蘭的成長打下了基礎。

拉斯特曼極為賞識林布蘭的才華，他成為帶領這位「初生之犢」進入藝術殿堂的真正導師。拉斯特曼教導林布蘭，用之前林布蘭在斯瓦寧堡那裡學到的人物造型手法，組成一個個精美的構圖，並去竭力想像和體會那些激盪人心的戲劇性場面和時刻，慢慢培養出林布蘭以明確的畫面來有力的敘述故事的能力。他還要求林布蘭將《聖經》上的故事變成一個個富有人性的入畫題材，並用傾斜的光線使畫面明暗對比強烈，主次分

明，這些方法都使林布蘭終身受益。

當然，最讓林布蘭高興的事還是老范萊因從萊頓的家鄉寄來給他的家書。老范萊因在信中告訴兒子：家裡磨坊的生意越做越好，又有好幾個人入了股。鞋匠手藝學成的大哥早已自立門戶，不久就要娶妻了。二哥也成了家裡的好幫手，家鄉一切都好，勿念。隨信還寄來了數目不小的一筆錢，林布蘭算了算帳，除了繳交拉斯特曼畫室的學費，還有部分剩餘。父親寄錢來是在向兒子妥協，父親終於支持兒子學畫畫了。沒有什麼比父親的理解和支持更讓林布蘭感到高興的了，從此林布蘭更加努力的學習繪畫。

渾然忘我的作畫者

荷蘭是個處處滲透著加爾文教的國家。加爾文教在尼德蘭民族為獨立、自由和信仰而進行的危險抗爭裡，彷彿一種品質極高、極促進生機的興奮劑。獨立後的荷蘭人民沒有忘記他們為爭取自由而付出的高昂代價。然而，隨著經濟的迅速發展，市民階層蓬勃興起，人們的宗教情感日漸淡薄了。雖然加爾文教仍然占據著主要地位，但是政府考慮經濟因素，提倡開明政治、宗教信仰自由、寬容為本，不僅允許其他教派同時存在，而且還對受到西班牙、葡萄牙宗教法庭殘酷迫害，以及因受到各國歧視而逃離故土的猶太人提供宗教庇護和避難的家園，允許他們在

荷蘭建立自己的猶太教堂。政府還宣稱，只要各類人不觸犯刑律，奉公守法，勤勞致富，為共和國效力，在宗教信仰、思想自由方面都不會受到監察、干涉和追究。

這種自由討論和宗教寬容的氣氛，是在長達一個世紀的各種教派間的忌恨和流血對抗中艱難建立起來的，雖然在獨立後的今天，民眾中仍有此起彼伏的宗教衝突發生，但畢竟沒有造成大的影響。荷蘭的阿姆斯特丹也因此成為繼文藝復興之後而點亮的一盞璀璨的歐洲明燈，這裡聚集了一大批舉世聞名的專家、學者。自由、寬容的環境，吸引了像笛卡兒（René Descartes）這樣的歐洲天才式的人物來荷蘭尋求庇護。

在這個宗教情感相對淡漠的地方，藝術家對宗教題材不再抱有熱情，作品中的宗教內容只作為故事的鋪敘，不再是偉大的奇蹟。寓言和啟示錄式的人物隱退了，生動的血肉之軀登上舞臺，寫實的繪畫代替了誇張的畫面。

求知欲旺盛的林布蘭精力充沛，他不僅虛心的學習拉斯特曼的各種經驗和手法，而且常常到雅各布·皮納斯的畫室和其他老師的畫室去看畫、學畫。雅各布·皮納斯在構圖和題材上與拉斯特曼並無太大的區別，但皮納斯特別擅長帶有《聖經》和神話故事場面的風景畫，畫面效果比拉斯特曼的更加明亮，不但有威尼斯畫派的漂亮顏色，還兼有卡拉齊兄弟（Carracci brothers，義大利畫家）史詩般作品的某些特點。林布蘭喜歡

皮納斯的作品，只是他不能理解皮納斯為什麼老是把畫中的樹木畫成「花椰菜」的形狀，岩石堆也總用同一種方法處理，看上去顯得呆板、少變化。林布蘭感到很困惑：為什麼不直接將大自然中那些生動的植物、山脈搬入畫面呢？

比起其他同學來，林布蘭要勤奮得多。他替自己定下任務，每天都要觀察和記錄一些生活中有趣的動態和形象。他隨身帶著紙和筆，走到哪裡就畫到哪裡，從不怠惰。

復活節那天早上，阿姆斯特丹發生了一起轟動性的新聞，歐德・斯堪斯街上發生了一場宗教鬥毆流血事件。原因在這條街上住著的一個阿米尼阿斯教教徒的身上。「阿米尼阿斯教」是荷蘭一個新的宗教改革派系，它以自己明確的體系公開反對加爾文教的教義和章程，因此，凡是它的信徒在五、六年前就被占正統地位的教會開除了。可這些人仍然堅持自己的信仰，常常聚集在一起聽自己的牧師講道，透過共同的信仰和祈禱，尋求患難之中的互相鼓勵和幫助。阿姆斯特丹教會曾多次以祕密集會是違法的為由，來向市政府當局提出控告，說這些「破壞宗教道德的罪人公開對宿命論和天罰論表示懷疑和反對」。市政府當局聽了控告仍然睜一隻眼閉一隻眼，當局知道這些所謂的「罪人」其實都是勤勞正派的公民，並認為只要他們按時納稅，每週集會謹慎從事，就沒什麼太大的問題，因而不願意橫加干涉。

　　每到禮拜天、節假日，阿姆斯特丹的善男信女們都會進教堂做祈禱，聽布道。阿米尼阿斯教教徒們不去教堂，但他們聚在一起集會。復活節這天，他們就在歐德・斯堪斯街住著的一位教徒家裡集會，聽他們的牧師講道。

　　突然，屋外的走廊上傳來喧鬧聲，主人忙去開門阻止，才知道是幾個學生早晨沒去聖經學校讀經，而在玩樂、遊戲。主人禮貌的請這幾個學生到別處去，可是學生們就是不走。三番五次阻止不成之後，主人與學生打了起來，吸引了眾多剛剛從教堂回來的加爾文教教徒圍觀，不知誰發現了屋子裡藏著阿米尼阿斯教教徒，頓時激起了人們憤恨激昂的情緒。可怕的吼聲、石頭、棍子、泥塊紛紛向那間屋子擲去。立即有警衛隊軍官趕來，但人們仍然不肯罷手，還有人用石塊擊中了一位在遠處的士兵。那士兵氣惱的舉起了槍，瞄準了其中鬧事的帶頭者，那帶頭者瘋狂的轉過身逼近了那毫無準備的警衛隊軍官，千鈞一髮之際，士兵開了槍，正好打中了那個帶頭者。

　　一波未平一波又起，此刻有一大群人從碼頭東印度公司的一艘商船趕來，個個手持利刃，呼叫著衝向那棟房子，抓住跳窗逃跑的阿米尼阿斯教教徒，用刀劍教訓他們，不准他們在這座城市裡宣揚那些討厭的教義，於是又是一場頭破血流的戰鬥。

　　在廝殺聲、亂槍聲中，一個留著長頭髮的青年正倚在現場一棵樹下，若無其事的畫著他的畫。他所在的位置隨時都有可能

被亂石砸到，但他神情專注，彷彿什麼事都沒有發生，就像在公園裡畫奔跑的袋鼠和觀察樹上的小鳥，完全泰然自若，他一直在注意觀察和勾畫那堵斷牆後面的一夥想看個究竟的乞丐。這個乞丐團體本想趁機打劫，但是警衛隊的到來使他們的幻想成為泡影。

林布蘭一直畫到太陽落山，直到暴亂平息人們散去之後，他才離開現場。回到拉斯特曼的畫室，同學們紛紛向他講述白天發生的轟動全城的事件，這時，林布蘭拿出了自己在現場畫的寫生。這些生動有趣的乞丐形象和林布蘭的膽量，使同學們對他欽佩不已，林布蘭自己也十分珍視這批寫真，打算日後有機會把它們製成銅版畫。

「你到現場不感到害怕？」斯特里克羨慕的問道。

「顧不上害怕，因為我看到一個從未見過的、最有意思的流浪漢，接連又來了一群，他們有趣的動作、神態和表情，還有那穿在身上的奇形怪狀的破爛衣裳吸引了我，我要不趕快記下來，就不會再有這種機會了。不知為什麼，我最喜歡畫自由自在的流浪漢了。」

「你聽到槍聲了嗎？你看到很多人死了嗎？」

「只聽到周圍喊聲不絕，人們跑來跑去，我想這與我沒多大關係，也沒時間理睬它。」

這時拉斯特曼先生走進來，看到林布蘭這些極生動的速

寫，拉斯特曼感到這位天才日後一定會超越自己。林布蘭的速寫不僅生動形象的記錄了現場，而且富有戲劇性的刻劃和表現了人物的性格特徵，完全沒有課堂作業中的拘束感，畫面中滲透著一股靈動之氣。

這種藝術創造的自覺、迫切的要求，彷彿是天才與生俱來的一種本質特徵，它更接近所有事物的源頭和神聖的上帝，因而顯得更加完美和具有更多的內在力量。高尚的藝術是可以自己去發掘的，只要這棵幼苗始終遵從內心那蓬勃的精神力量。當然，他想要走向成功還需要更多的、更高層次的引導。

「林布蘭，我似乎不能再給予你什麼了，去義大利吧，那裡才是繪畫藝術的聖殿，能給你更多的幫助。」

「為什麼我們對別國的藝術家讚不絕口，推崇備至，對我們自己比他們更出色的藝術家卻視而不見呢？」、「因為我們是北歐人……」、「北歐人怎麼啦？難道在我們的土地上就沒有我們要學的東西？就沒有使我們激動的事物？老師您別說了，我早已打定了主意，不去義大利。」

學會獨立思考

「可愛的年輕人，我欣賞你獨特的個性，但請你不要走得太遠。我們北歐人的確有自己優秀的繪畫傳統，可是，就完美而準確的描繪人體這樣一些高超的藝術技巧和光線、顏色的絕妙處

理而言，我們不得不承認，北歐仍然處在蠻荒狀態，南歐的義大利是你應該去的地方！你不僅應該而且必須去看看佛羅倫斯的氣派、羅馬的輝煌、威尼斯的絢爛，那才叫真正的藝術聖地呀！」盡力保持著紳士風度的拉斯特曼，語氣不由的加重了。

　　「我不這樣認為！」儘管站在林布蘭身後的列文斯（Jan Lievens）暗地裡不斷扯他的衣襟，林布蘭仍然止不住的要和老師爭論。「我認為，繪畫就只是看，你看見一樣使你感動的東西，你把它畫下來。或者你有什麼別的技巧，把它刻在大理石上或者做出動人的曲子。像希臘人常做的那樣。我記得小時候聽過我們國家最有名的音樂家創作的一首表現大雷雨的管風琴曲，他彈奏得實在令我感動，據說在大教堂演奏時，竟有七個人聽得昏倒在座位上，只好叫人抬回去了。繪畫，取決於我們看到的東西，但關鍵在於你怎樣去看它。一雙高明的眼睛，從一家低俗的鄉下肉品店門旁的柱子上掛著的血淋淋的公牛身上得到感悟，可能會比一雙拙劣的眼睛從拉斐爾（Raffaello Sanzio da Urbino）、達文西（Leonardo da Vinci）本人作品中，和他們美麗的故鄉完美的教堂裡得到的啟發要多得多！」

　　拉斯特曼那張不動聲色的臉開始迅速變幻色彩，由紅變白，旋即變成鐵青，終於他再也聽不下去了。「你竟敢對義大利那些最卓越的畫家公開表示蔑視，真有點狂妄得不知所以了！這都是全世界公認的古希臘雕刻家之後最偉大的巨匠，你

卻拿他們的作品和鄉下肉品店的公牛比！」

「我絕沒有這個意思！我只是說，生活在義大利的人，應該受到他們所在地方題材的感動，而我們這些生活在荷蘭的人，也應該可以被我們自己熟悉的題材所感動，用不著非得千里迢迢的跑到他們的國度裡受他們的題材感動。您說的可愛的義大利人並不重視他們本國的偉人，而甘願讓他們的全部優秀繪畫賣到國外，難道在阿姆斯特丹，我們看不到拉斐爾、喬久內（Giorgio o Zorzi da Castelfranco）和提香（Titian）的繪畫嗎？可以說，從這些流落到我們這裡來的名家名作中，我們得到的領悟比到羅馬、佛羅倫斯和威尼斯去得到的領悟還要深刻，他們的技法和高妙的藝術處理全在他們的作品裡了。難道我們不可以直接從他們的畫裡學習嗎？」

「越說越不像話了！你能見到那些畫在教堂和修道院牆壁上的、震驚世界的傑作嗎？你能見到威尼斯途中那從未見過的絕美風景嗎？你在荷蘭看得到那明亮耀眼如同金黃色火球一樣的太陽嗎？這裡的太陽永遠像被一層薄霧籠罩一般，映在玻璃上就像髒鼻子弄出的油斑……」

「那我們的大雷雨呢？那震撼人心的力量難道不能使我們感動？我想這種深切的感受絕不亞於義大利人感受他們故鄉礁湖上的日落、月光下的羅馬競技場吧！難道它就不能成為我們獨特的表現題材而去讓義大利人受到感動？我就弄不懂為什麼學

繪畫就非得去義大利不可，這幾乎成了人們都得遵守的法則！正因為義大利出了達文西、拉斐爾、米開朗基羅、提香，才沒有必要再繼續出一些荷蘭的達文西、法國的米開朗基羅和英國的提香！我認為他們留下的作品本身已經給了我們很多啟示，他們的思想、技藝全都包含在裡面了，學這些已經足夠了！但要以為他們才是繪畫的正宗，以為去模仿他們的風格，那就大錯特錯了！他們創造了那個時代的高峰，而我們，正因為有他們創造的高峰，才有責任創造屬於我們自己的東西！才有必要反對一味的模仿……」

拉斯特曼不能也不敢再和林布蘭爭辯下去了，這未免太有失身分，眼前這個得理不饒人的傢伙會當著所有學生的面讓老師顏面掃地的。唉！沒想到自己最器重的「天才」學生，竟是個毫不顧及老師顏面、不知好歹的「蠢驢」！他這種不能見風使舵的剛烈個性，將來會吃大虧的呀！充分理解並且愛護林布蘭的老師，氣憤之下免不了又為他擔心起來。

其實，在早些時候，林布蘭就迫切的希望去義大利。來阿姆斯特丹之前他已經勸說父親為他準備這筆旅行費用了。來阿姆斯特丹後，他經過長時間的獨立思考，放棄了這一打算。

阿姆斯特丹是個開放的國際性城市，不僅大大的開闊了林布蘭的視野，而且能使林布蘭得到他所需要的各方面知識和精神養分，而這些都需要時間去學習、觀察、思考和融會。一船

船的義大利著名大師的作品載往阿姆斯特丹；東印度公司的巨輪也運來神祕的中國和日本等東方各國充滿異國情調、洋溢著玄奧藝術氣息的新鮮玩意；還有非洲黑人的雕刻以及西印度公司載來的美洲印第安人的各種奇異飾物。可以說，在以往有的和以往沒有的各種藝術借鑑上，不是營養不足，而是營養過剩，剩下來的是如何融合和消化的問題。這就需要時間，需要錢。有錢，便能買下各種自己需要的藝術品；有時間，便能慢慢揣摩、學習和臨摹，逐漸形成自己的獨特風格，創造出最新的作品樣式。

　　古代卓越的大師，要講的故事總能透過他們的繪畫或雕刻作品，淋漓盡致的表現出來。這類作品幾乎都能夠在阿姆斯特丹找到。真正的藝術家並不取決於他在什麼地方畫，而取決於他怎樣去畫。數以百計的荷蘭人為到義大利學畫，弄得傾家蕩產，回來後反而被一個模仿的繩子束縛住了，喪失了觀察大自然的敏銳力。如果沒弄明白自己要畫什麼、有什麼才能，那法蘭西的日出、西班牙的日落、義大利的「聖賢」、德意志的「撒旦」，對林布蘭又有什麼意義呢？

　　林布蘭常跟列文斯交換這些想法，只有列文斯能夠理解他，列文斯也不願浪費時間去義大利。他倆暗地裡嘲笑其他同學，「如果他們生來就是蠢笨的畫家，那我們有什麼理由去阻止他們到阿爾卑斯山的那一邊去從事拙劣的模仿呢？」

　　精力過剩的林布蘭和列文斯住在一起，白天全力以赴的投入繪畫學習和研究中，夜晚不是到碼頭散步，就是去酒館喝酒，或者在住處徹夜長談。求知欲強、涉獵面廣的這對青年，對當時最新的文化科學成就，幾乎無所不知。他們為自己的荷蘭共和國而驕傲，聊起來天馬行空。文學上他們談到胡夫特（Hooft）寫的《尼德蘭起義史》（*Nederduytsche Historiën*），那優雅簡練的文風簡直可以與羅馬著名的歷史學家塔西佗（Gaius Cornelius Tacitus）相比；還有生在布魯塞爾、死在萊頓的馬尼克斯（Philips of Marnix, Lord of Saint-Aldegonde）的奇文〈聖神天主教會的蜂房〉（*Roman Bee-hive*），彷彿神賜靈感寫出的一般，〈威廉頌〉（*Het Wilhelmus*）這首國歌也是他寫的，他在悲壯的笑聲裡創造出了荷蘭的語言！他們還談到目前對《聖經》文句的研究大大促進了語言學的發展，剛出版的《巴拉密提斯》（*Palamedes*）的作者馮德爾（Joost van den Vondel）—— 一位當代認為天才般的詩人。

　　他們不僅關注文學歷史上的成就，而且時常討論科學上的發明創造。「你知道伽利略（Galileo Galilei）的望遠鏡是受誰的啟發發明的嗎？」林布蘭問列文斯。「這個誰不知道！我們荷蘭米德爾堡的眼鏡匠詹森（Sacharias Jansen）發明的顯微鏡的啟發囉！」列文斯又反問道：「你知道在阿姆斯特丹，是

誰第一個獲准解剖屍體的？」林布蘭真的被問住了，「誰？」
「揚・斯瓦默丹（Jan Swammerdam），他最初專門研究和解
剖動物屍體，提出一些生物學中富有意義的假說，後來市政府
當局批准他要求解剖屍體用於醫學研究的建議，反正絞死的罪
犯屍體足夠他做實驗用的了。他是被我們畫家畫在畫裡的第一
個解剖學家！」「我聽說他現在在醫學界獲得了很大的成就，
很多了不起的阿姆斯特丹的醫生從美洲殖民地帶回各種研究資
料和動、植物標本……」「是呀，阿姆斯特丹就像照耀歐洲的
太陽，光芒四射！『啊，從破爛、低矮的哈倫來到比鄰的阿姆
斯特丹，我所何見？它面貌一新，高聳入雲。門樓、高牆、建
築，還有寬闊的運河、橋梁和水閘。有什麼比這些更令人醒目的
呢？』」列文斯興致勃勃，不禁高聲朗誦起一位詩人的詩句來。

　　兩位才華橫溢、志存高遠的年輕人，向著真正的文藝時代的
巨人們看齊。他們熱愛生命的多樣性，不僅表現在智力的成就
上，而且表現在對生活本身的興趣上。他們遨遊於種種高深學
問之餘，也表現出對短暫生命所能嘗到的各色滋味的體驗。高
級生活的豪華、漂亮女人的誘惑、經商賺錢的詭詐，對他們來說
都是小塊彩色玻璃上折射出的色澤，與數學、哲學和當時所有主
要學科的發現一樣引起他們的思考和注意。然而，在實踐方面，
他們始終勤奮苦學，扎扎實實的磨礪繪畫技巧，養成吃苦耐勞
的習慣，在同輩人中無人可比。

第三章　青年得志

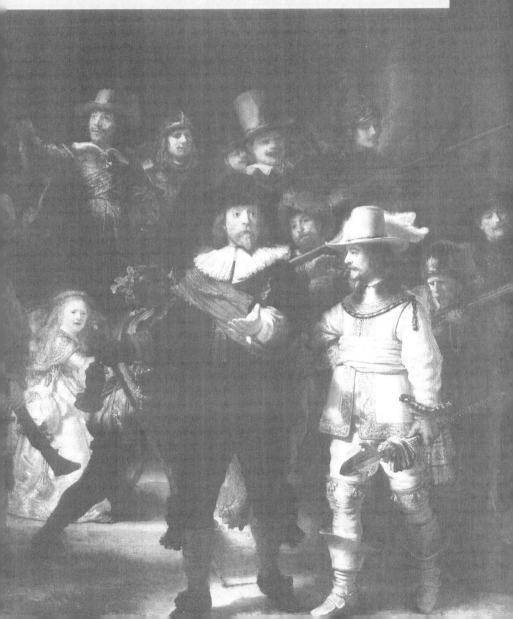

〈懊悔的猶大退還銀錢〉

　　在拉斯特曼和皮納斯老師這裡，林布蘭形成了對歷史畫的創作興趣，另外他也了解阿姆斯特丹其他畫種的創作水準和成就，並掌握了油畫、素描和蝕刻版畫扎實的基本功。對卡拉瓦喬（Michelangelo Merisi da Caravaggio）的戲劇性打光、魯本斯（Sir Peter Paul Rubens）的運動式構圖、威尼斯畫派的光色處理，他都有相當深入的研究。在歷史畫創作課上，他在結構安排、明暗對比、人物姿態、神情和位置以及活躍畫面的配景方面，顯示出了純熟的技法，而且青出於藍。那生動透徹的對歷史題材的理解和表現，還有構圖中富有感染力的洗鍊手法，都讓拉斯特曼感到吃驚。

　　林布蘭和列文斯一起告別了阿姆斯特丹的老師和同學，回到家鄉 —— 萊頓，他們合夥開了一個畫室，開始招收學生。在暫時接不到訂單的情況下，他們自由的畫了一些習作和肖像畫，同時和在阿姆斯特丹的幾位畫商建立起初步的關係，由畫商們提供義大利大師的原作，供他們臨摹後，再由畫商們將贗品拿到阿姆斯特丹或海牙的藝術市場上去賣，然後獲利分成。這是一件既可從臨摹中學到繪畫技藝，又可賺錢養活自己的兩全其美的事情，林布蘭沒覺得有什麼不合適。

　　聽說市場上有人需要《聖經》題材的歷史畫，林布蘭便準備創作一批這類題材的畫。正好以往搜集的各類形象都可以運

用在這種創作裡。根據要求，他選了一些《新約》中的故事，用富於想像力的手法，繪出〈西緬的祝福〉（*Simeon's Song of Praise*）、〈聖保羅在獄中〉（*St. Paul in Prison*）等作品。當緊湊的工作完成之後，林布蘭審視這些作品，這些畫除了構圖上尚有可取之處外，其他的畫面效果並不令他滿意。有些畫過於拘謹、瑣細、幹練，採用別人手法的痕跡太重，還沒有形成自己滿意的風格；有的畫顏色黑而且厚，表面修飾很粗，斜光造型和明暗效果甚至人物形象，都印有濃重的卡拉瓦喬的標記。這些都不符合他的性格，他要創作出屬於自己的風格的標記。

晚上，林布蘭在燭光下重新翻開了《聖經》，尋找能入畫、富有戲劇性、適合表現的故事，一邊讀著，一邊在頭腦裡構築各種戲劇性的場面。突然他翻到「猶大賣主」的故事，眼前一亮，便細細的讀了起來。

耶穌收了十二個門徒，其中一個是加略人，叫做猶大。猶大很愛財，他聽說耶穌的故人 —— 那些祭司長、文士和民間的長老，對耶穌在聖殿教誨人心早就心存不滿，揚言要殺耶穌，只是一時還想不出方法找出已經藏匿起來的耶穌。猶大想：「發財的機會到了。」他偷偷摸摸的去見祭司長和守殿官，對他們說：「如果我把耶穌交給你們，你們給我多少銀幣呢？」「三十塊銀幣！」祭司長慷慨應允，並且馬上叫人將銀幣裝在錢袋裡給了他。於是他們勾結起來相約好，在逾越節的晚餐後，猶大來幫他們帶路，去捉拿耶穌。為了不弄錯人，猶大還和他們定

下暗號：他和誰親吻，誰就是耶穌。逾越節那天晚上，一切照計畫進行。最後的晚餐後，耶穌被猶大出賣，落到了祭司長和法利賽人的手中。

耶穌被定了罪，將要被釘死在十字架上。出賣「主」的猶大這時良心發現，不由得後悔了，他把那三十塊銀幣送了回去，對祭司長和長老說：「我賣了無辜者的血呀，我有罪呀！」「那關我們什麼事，自己承擔去吧！」猶大把三十塊銀幣往殿上一扔，痛悔不已，跟跟蹌蹌的跑了出去，吊死在殿後的一棵大樹上。

雖說林布蘭早就熟悉這個故事，可今天讀來大不一樣。他腦海裡浮現出一個又一個生動的畫面，他迫不及待的抓起筆，構起圖來。

他先勾畫出猶大踮起腳尖、抱住耶穌親吻的形象，後面跟著一隊持著刀槍的祭司長帶的士兵，耶穌的一邊也站滿了他的門徒，一幅「對峙」的場面，代表著善和惡的對立。可是林布蘭旋即又感到不滿意，立即推翻了這個構圖。他記得喬托（Giotto di Bondone）表現這一題材時就是選擇了這一場景來鋪敘整個故事的，已經成為後世津津樂道的名作，雖然他沒有見過畫在義大利帕多瓦阿雷那教堂牆上的這幅畫，但聽老師介紹過多次，每次老師都讚嘆不已。

那麼，瞬間場面選在逾越節這天的晚餐席上如何？明察秋毫的耶穌眼望著手中緊握錢袋的猶大對大家說：「我實在的告

訴你們，你們中有一個人要出賣我了！」其他的人都露出驚訝的神情。不可！這個場景數不清的人畫過，畫得最好的是達文西，林布蘭早就聽說達文西為這幅〈最後的晚餐〉（*l'ultima cena*）席上猶大的形象，去人群中找過多少次，最後才找到。

　　構圖一定要與之前表現這個題材的畫作都不相同。林布蘭想，假如是卡拉瓦喬，他會怎樣選擇場景和處理畫面呢？他好像沒畫過猶大，倒是畫過〈聖多馬的懷疑〉（*The Incredulity of Saint Thomas*）。多馬也是耶穌的一個門徒，當復活的耶穌出現在門徒們面前時，唯有他不相信，難道釘死在十字架上的耶穌會復活！耶穌說：「你不信就來親自摸摸我的傷口吧！」

　　想來想去，畫來畫去，林布蘭終於想好了一個構圖。他把這一關鍵性的場景定在猶大後悔和自殺之前的那段時間，一幕發生在大殿裡的情景，猶大面帶懺悔的與祭司長和長老對話。

　　他想像著猶大扭著雙手跪在那裡後悔不已的樣子，面前撒滿了銀幣，因那銀幣的響聲，驚起了周圍在座的祭司長和長老們，他們用恐懼的神情，看著地上的「血錢」，誰也不敢碰它。窗外一束神祕的光正好射著地上的銀幣，並反射和凸顯出圍繞銀幣和跪著的猶大的這一群人驚愕的面孔，其他不重要的部分都隱沒在黑暗裡。畫面飽滿，呈現半圓形空間，人物形象真實生動，明暗對比強烈。當他完成這幅構圖時，已是半夜，林布蘭伸了伸懶腰，滿意的笑了。

　　林布蘭把〈懊悔的猶大退還銀錢〉（*Repentant Judas Returning The Pieces Of Silver*）畫成一幅一公尺見方的油畫。他分好幾個層級來處理畫面。他將畫面上最明亮的部分，由原來地上閃亮的銀幣改成桌面上翻開的書，那本象徵《舊約聖經》的書被一束射向大梁反射來的強烈神光，照得異常輝煌，其他物體都黯然失色。

　　畫作完成之後，有一天，下著大雨，林布蘭正在配置顏料，列文斯忙著為幾名學生上課。有兩個淋成落湯雞模樣的人鑽進了畫室避雨，其中一位非常有禮貌的問林布蘭：「我們能借您這塊寶地避一下雨嗎？」「沒問題！」林布蘭抬起頭來，看了一眼這位有教養的人。林布蘭看到一雙深褐色的眼睛，深邃、智慧、充滿了理性。那張長方形白皙膚色的臉上，有個希臘式的直鼻，寬闊高聳的額頭被幾綹濕淋淋的頭髮遮掩著。那人比林布蘭年紀稍長，形象中透露出一股內在的魅力，林布蘭禁不住被他的外貌吸引，手裡調磨著顏料，目光卻跟隨著他。只見他手背在身後，一幅一幅慢慢欣賞著掛在牆上和攤在地上以及擱在畫架上的繪畫，這些畫有的已經完成，有的還只是草稿。那人一點也不拘謹，在畫室裡輕鬆自在的踱步，高雅的姿態，顯得瀟灑自如，他一個個的觀看學生的習作，並彎下腰來向林布蘭問了一點什麼，見到列文斯也禮貌的打招呼。奇怪的是，他只是禮貌的發問，卻不介紹自己。

　　那人在林布蘭聖經題材和歷史畫創作前徘徊起來，終於停在了〈懊悔的猶大退還銀錢〉這幅畫前。他手托著下巴看了半晌，突然轉過身來，大聲發問：「這幅畫是誰畫的？」「是我。」林布蘭嚇了一跳，「怎麼了？」「請過來一下。」林布蘭擦了擦手，走了過去。「請問先生，您有什麼指教？」「這幅畫真的是你畫的？」那人上上下下認真的打量著林布蘭，有些懷疑的問道。「這還能說謊嗎？」林布蘭不禁生氣起來。那人趕忙解釋，「我不是那個意思，請別誤會。我只是看到了一幅傑作，一幅我在荷蘭從未見過的傑作，按捺不住激動而已。如果您就是這幅傑作的作者，請接受我由衷的讚譽和欽佩！在我看來，您是位難得的天才！」

　　一席話弄得林布蘭手足無措起來，他低下頭不好意思的用圍裙擦著手，不知說什麼好。

　　「請問您尊姓大名？」

　　「我叫林布蘭，姓范萊因。」

　　「請問您父親是做什麼的？」

　　「我父親是做磨坊生意的。」

　　「想不到磨坊家庭的兒子竟有這種難得的天賦！喔，忘了對您作自我介紹，我是康斯坦丁‧惠更斯（Constantijn Huygens）！在奧蘭治王室工作，認識您我深感榮幸。」

　　這熟悉的名字使林布蘭吃了一驚。這可是個赫赫有名的人

物！林布蘭迅速的朝列文斯那邊望去，發現列文斯也驚訝得合不攏嘴。他們在阿姆斯特丹的時候就經常談起他，誰不知道這大名鼎鼎的才子、詩人、外交家、有著極高品味的藝術鑑賞家——康斯坦丁・惠更斯，而現在，就在這間簡陋的畫室裡，他站在他們面前。他才華橫溢，出類拔萃，奧蘭治的莫里斯親王（Maurice of Nassau）非常器重他，讓他做身邊的祕書！莫里斯親王可是荷蘭共和國的頭號人物，除了他那被西班牙刺客暗殺的人稱「沉默的威廉」的父親外，他就是為創立荷蘭共和國立下汗馬功勞的最大功臣了，而康斯坦丁就是緊隨他身邊的人。

「啊，雨停了，我該走了，親王還在海門蘭德斯赫伊廳等著我呢！」說著，康斯坦丁叫來一直等在門口的隨從，「把這裡的地址記下來！」他又向林布蘭解釋，「我今天剛好為親王辦事經過這裡。」「您不多待一會嗎？」林布蘭問道。「不了，你能把這幅畫賣給我嗎？」「您要是真的喜歡，我就把它送給您吧！畫了好些天了，差不多乾透了，帶回去沒問題！不會弄壞的。請稍等一會，我找東西把它包上，怕一會再下雨把它弄濕了。」林布蘭和列文斯一直送他到路口，只聽見遠去的康斯坦丁向他們揮手喊道：「我還會回來看你們的！」

傑出的肖像畫家

荷蘭資產階級共和國成立之後，原本最大的藝術贊助及委託人——主教、君主和國王，現在已由新教商人和市民階層取

而代之，他們不喜歡放縱浮華的藝術風格，生長在荷蘭的畫家必須依賴這些人主宰的藝術市場而生存。所以在荷蘭，藝術家為了生存下去，就不得不專攻一些適合新興市民階層需求的新繪畫種類，那就是肖像畫。在當時，肖像畫的需求量極大，發了財的商人和選為市府議員的要人、貴人、名人們，都想把自己高貴、富有或佩戴著官職標誌的畫像流傳給後人，讓後人以自己為榮。另外，隨著各種「工匠行會」的興起，還應運而生了一個荷蘭獨有的肖像畫種——「團體肖像」。

林布蘭也不例外，想要接到肖像畫訂單，還必須花時間錘鍊肖像畫的工夫，這和林布蘭歷史畫創作的興趣並不衝突。在肖像畫中，不僅要表現型準，還要研究人的內心情感，追求神似，這在歷史性繪畫中也用得到。

林布蘭一天不畫就覺得手癢，他的手不能閒，腦子不能停止轉動。鑑於當時他還沒有接到什麼肖像畫的訂單，他就把父親、母親、哥哥都分別拉來當他的模特兒。父親仍舊是那副倔脾氣，不願讓林布蘭把自己打扮成義大利貴族的樣子，頂多同意戴一頂帽子；慈祥的母親就不同了，她任憑兒子擺布，也因為母親的好脾氣，他畫了很多母親的肖像畫，坐著的、站著的，速寫、素描、油畫、版畫。最使他滿意的是那幅讓母親穿上深紅色天鵝絨斗篷，戴著金絲線鑲成的頭巾，坐在那裡，低頭翻看大開本的《聖經》的油畫，這是童年的林布蘭聽母親講聖經故事時，就早已刻在心中的神聖形象。

　　他也為自己畫了好多自畫像，鏡子中那嘴上無毛的英俊年輕人充滿了朝氣，那難道就是自己？對！臉的側面顯得最美，睿智的眼睛微睜，稍稍向下方看去。那英挺的鼻子閃著太陽的光澤，還有薄薄的唇邊蕩起的微微笑意，下巴抬起。對！就是這樣的角度恰好展現出了林布蘭最挺拔的側面形象——一個對未知世界充滿求知欲望和對人生充滿美好憧憬的有志青年。那畫面的背景應該是何處呢？林布蘭抬頭四顧，當看到畫室四周破敗的圍牆，油漆斑駁，逼仄的室內還堆放著一些雜物，他的眉頭微微皺了皺，這樣的環境哪能配得上自己這樣的造型呢？他想了想，有了！誰說背景必須寫實，也完全可以虛構嘛！林布蘭先提筆刷刷的描出了一張草圖，英俊的林布蘭身處一間寬敞奢華的畫室，身後是名家畫作的輪廓和一見即知價值不菲的桌椅，他面對著支起的畫架似乎正在潑墨作畫，畫面的角度恰好展現出了他預想的四分之三的側面。林布蘭因為沒有把握，把四周的背景全都做了最暗色的處理，把一束光線射在他自己的臉上和身上，顯得畫中的年輕人沐浴著和煦的陽光，更加青春逼人。儘管如此，林布蘭還是在開始描摹之前，又仔細的反覆觀察構圖，他總覺得哪裡不對。到底哪裡不對呢？林布蘭一拍腦袋，是背景！他喃喃說道：「寬敞奢華的背景太雜亂了，我本想用它來陪襯自畫像的英氣，沒想到這樣的布局反而喧賓奪主了。對了，簡陋的畫室也沒什麼不好，它反而可以突出畫

像中的人物呢！況且照實畫，我更有把握呀！」想通了的林布
蘭把自己的自畫像直接放在一間簡陋的畫室，畫室的牆面上顯
出灰濛濛的顏色，大概是許久沒有刷過油漆的緣故，而且牆腳
處露出幾塊橘紅色的磚，一眼就能看出環境的簡陋。畫面上的
主角是一名年輕人和一個支起的畫架，只是這一次，林布蘭沒
有把畫面的背景做極暗的處理，因為照實畫周圍的環境，林布
蘭還是相當有把握的。完成的自畫像果然沒讓他失望，林布蘭
青春的英姿有種說不出的優秀潛質，預示前程無量，他滿意的
把這幅自畫像好好珍藏起來。

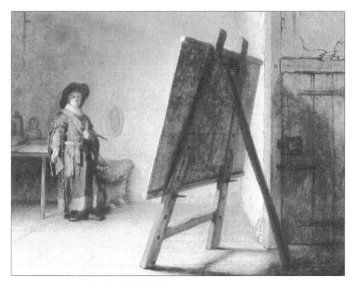

青年時期的自畫像（*Artist In His Studio*）

　　避雨離去後的康斯坦丁對林布蘭仍然念念不忘，說好幫助林布蘭的他是絕不會食言的，他說服莫里斯親王，讓林布蘭為親王畫肖像畫。肖像畫畫完後，親王並不滿意，康斯坦丁又親自領著林布蘭去找親王，要求對林布蘭兌現畫款。

　　得到康斯坦丁的如此器重，林布蘭一時名聲大噪，訂單源源而來，隨即林布蘭的畫在市場上行情見漲，聲譽頗好。每年林布蘭都要定期去阿姆斯特丹與畫商接洽，透過他們賣出創作的歷史畫和臨摹大師原作的贗品，再接一批新的臨摹範本和肖像畫訂單。由於兩地奔波，要留在阿姆斯特丹的時間也越來越長，一位替林布蘭接洽訂單的畫商亨德里克‧優倫堡（Hendrick van Uylenburgh）建議他乾脆搬到阿姆斯特丹，先暫時居住在自己家裡，這樣有利於更好的謀求共同的事業。林布蘭與父母商量好之後，簡單的收拾行裝，帶上畫具和一筆數目不小的錢，告別家鄉萊頓，踏上了去阿姆斯特丹的旅程。

　　一天優倫堡回到家中，外套也沒來得及脫，便急急忙忙衝進了林布蘭的畫室，興奮的大叫：「我接到一宗大戶的肖像畫訂單！尼古拉斯‧魯茲（Nicolaes Ruts）的肖像畫訂單！林布蘭，咦？你在哪裡？」

　　「我在這裡，」正在低頭改畫，蹲在銅版機前的林布蘭探出頭來，「尼古拉斯‧魯茲？他是誰呀，弄得你如此激動？」

　　「什麼，你連他都不知道呀！他是阿姆斯特丹鼎鼎大名的

『造船業巨擘』，最有錢的富商。」

「真的？你怎麼拿到他的訂單的？」

「說來話長，那天我到一個朋友家，他向我透露說尼古拉斯‧魯茲想找個最棒的肖像畫家為他畫幅肖像畫……」接著優倫堡就把如何介紹林布蘭、如何拐彎抹角費了九牛二虎之力，終於將訂單拿到手的過程誇張的描述了一遍，「最後，我見到尼古拉斯‧魯茲，他說：『多少錢我不在乎，但一定要畫得好，畫得像！』我說：『請您放心，我為您找的是阿姆斯特丹最傑出的肖像畫家。』於是約定好你去他府上畫像，林布蘭，這下全看你的了。」

優倫堡一口氣說完，這才喝了一口僕人端上來的熱茶。林布蘭明白，這是一份對他、對優倫堡都至關重要的訂單。如同奧蘭治親王的肖像畫一樣，這也是鑄成「金字招牌」的訂單，甚至這塊招牌比前一塊更為重要。他在阿姆斯特丹的經濟命脈就掌握在這些富商們的手中。如果他能被他們成功的接受，那便意味著他名譽地位的奠定，也意味著滾滾的財源，因為著名藝術家的高品質本身就是一塊招牌，而且，藝術市場上，高層次的藝術作品需求要比低層次的需求穩定得多。這類迎合口味的創作是必須去做的，這關係到他今後選擇要過什麼階級的生活。他詳細的向優倫堡詢問了尼古拉斯‧魯茲的要求，為畫好這幅肖像畫做了認真的思考和充分的準備。

尼古拉斯‧魯茲的府邸並不像林布蘭想像得那般豪華，他是一位虔誠的加爾文教教徒，崇尚節儉。年過五旬的尼古拉斯‧魯茲看上去謹慎沉穩，透出精明果決的非凡氣度。他眉頭緊鎖，目光深邃，灰白的連鬢鬍鬚，顯示出男性們所羨慕的成就與威望。脖子上絲綢的白色皺領很好的烘托出紅潤的臉色、威嚴的面容。身上穿著的毛皮大衣和頭上戴著的毛皮帽，不僅在質感上和白色皺領形成鮮明的對比，更展現出其富貴的地位來。

尼古拉斯‧魯茲泰然的坐在那裡，厚重有力的右手輕按在旁邊放著的一個紅色天鵝絨罩著並鑲著乳釘的小箱子的角上，左手拿著一張寫有字的白色紙片，似乎是一份「金融股券」之類極有價值的文件。這與白色的皺領在色彩上構成恰到好處的呼應。整個形象顯赫突出，簡潔明瞭。

林布蘭仔細將肖像畫潤色完成之後，拿給尼古拉斯‧魯茲本人過目。尼古拉斯‧魯茲露出滿意的微笑，一邊欣賞著畫中的自己，一邊捋著鬍鬚說：「唔，很像，不愧是位傑出的肖像畫家！畫得好！」

就這麼一句話，「傑出的肖像畫家林布蘭」的名聲在阿姆斯特丹的大街小巷不脛而走。到優倫堡處訂畫的人絡繹不絕，而且都是些名人、富商。林布蘭又接連繪製了商人和一些政府要員的肖像。他迅速樹立起並很快鞏固了自己在阿姆斯特丹肖像畫壇中的重要地位。他的獨特畫風吸引了富裕市民階層，得到

了上流社會的青睞。

〈尼古拉斯‧杜爾博士的解剖學課〉

　　林布蘭在阿姆斯特丹成名之後，肖像畫的訂單紛至沓來，但是訂單的要求大多是名人或者富商的單人畫像，所採用的技法大都大同小異，而且肖像畫是類似小品般的小幅作品，對於技法日益純熟、想要挑戰自我的林布蘭來說，已經遠遠不能滿足了。林布蘭在繼續接肖像畫訂單的同時，也不斷的留意大幅作品的繪畫機會，以期在繪畫技法上獲得更大的突破。而風靡一時的解剖繪畫，就為林布蘭提供了這樣一個機會。市場上的解剖繪畫一般描繪的是醫生及其助手解剖屍體的場景，或者醫生為學生們上解剖課的場景，這樣的題材就決定了主角必然是多人的，恰好是多人物肖像畫的典範。

　　解剖學是當時醫學界一門新興的學問，它象徵著科學與冒險的進步，醫生們很喜歡用正在解剖屍體的場面來表現自己熱愛科學的光輝形象，以至於成為一種熱門時尚。這類繪畫的題材和樣式，在阿姆斯特丹的醫學界風靡一時，在林布蘭之前也有不少畫家嘗試過。他們的繪畫給人的印象不過是份真實的紀錄，僅僅告訴觀畫者：某年某月的某個房間裡，某個著名的醫生和幾個不著名的學生圍在一起，解剖了一具某某人的屍體。剖開了腹部，發現病人的死因是多年來由於狂食濫飲導致

肝臟患病所致；或者，剖開另一具不是死於疾病，而是死於犯罪的屍體，打開顱腔之後，發現人的腦部的海馬迴等等，僅此而已。除此之外，再也激發不起觀者的任何想像力。阿姆斯特丹留下來的畫得最好的一幅作品是湯瑪斯・德・凱伊塞爾（Thomas de Keyse, 1596 ～ 1667）創作的〈德・佛雷伊醫生的解剖課〉（*The Anatomy Lesson of Dr. Sebastiaen Egbertsz. De Vrij*）。林布蘭看過這類題材的作品之後根本不滿意，他試圖用另一種觀點和手法創作〈尼古拉斯・杜爾博士的解剖學課〉（*De anatomische les van Dr. Nicolaes Tulp*）。

　　林布蘭全力以赴的思考一個問題：在一幅畫的創作中，什麼才是最重要的？林布蘭認為應該是畫家的思想活動和心靈的洞察力。外界事物和人的形象，只是藉以表達內在精神世界的外殼，這遠比簡單的描寫外在現實要複雜和困難得多。

　　同時他還思考了另一個問題，也是以前這類題材並不關注的 —— 陽間與冥界的關係問題。他想：被解剖的屍體原本也是個活蹦亂跳的生命，當他死亡以後，他的靈魂去了哪裡？正因為每個人都會死，生與死的關係、精神與肉體的概念也就成為最為普遍的重要問題了。解剖學的意義大概也就在於，它正在揭開人類生命的奧祕，在解釋著生和死、精神與肉體的關係，透過人的肉身軀殼，去探尋神祕難測的冥界那不為人知的世界。想到這裡，林布蘭覺得自己在做一件前無古人、後無來者的極偉大的

事業，他的這幅畫如果真的畫成，想必在解剖界也會引起一定的迴響。他壓抑住內心的激動，開始仔細準備這幅畫了。

林布蘭理所當然的去拜訪了即將成為他的作品主角的杜爾博士（Nicolaes Tulp），他是阿姆斯特丹一位相當有名的醫生，有著受人尊重的家世，有一個有錢的父親作為他開業的後盾，自己又處在時運亨通階段，他的宅邸坐落於有錢人聚集的區域。「咚咚咚」，林布蘭連敲了幾次門之後，一位四十開外的男子開了門，只見他身穿白色長衫，臉上的口罩遮住了大半張臉，口罩上方的眼睛閃現出睿智的目光，不解的打量著這位敲門人。林布蘭猜測這位就是杜爾醫生了，他彬彬有禮的朝醫生鞠了一躬，問道：「請問杜爾醫生在這裡嗎？」「我就是，請問您有什麼事？」「喔，是這樣的，我是城中的畫家林布蘭，我在準備一幅解剖類的畫作，想邀請您成為這幅畫的主角，不知道您是否願意？喔，您放心，我絕不會占用您過多的寶貴時間，更不會向您索取任何酬勞！」杜爾先生蹙了蹙眉頭，問道：「那麼我需要做什麼？」「只需要您下次解剖屍體的時候，允許我在旁觀看就可以了。」杜爾醫生其實早有請人畫解剖課的想法，這畢竟是個人的榮耀，今天林布蘭主動上門，杜爾醫生心中一喜，毫不猶豫的答應了。「沒問題，那麼您下週二來就可以了。」

其實，林布蘭的大膽而與眾不同的想法，已經註定他的這幅畫會與前人的作品截然不同，他對要畫的對象已經胸有成

竹，信心十足了。

　　週二的時候，林布蘭依約而至。杜爾醫生和他的幾名學生已經準備好了，屍體是被處死的罪犯和貧民窟裡一些不幸病死的人。杜爾醫生和他的學生全都專注於屍體的解剖，手術室內安靜得連一根針掉在地上的聲音都清晰可聞。林布蘭支起畫架，站在距離手術床幾公尺遠的地方，靜靜的觀察著這一切。他明白，要使他的想法突出，壓倒一切，而讓這些僅與事件本身有關聯的東西退縮到無關緊要的地位上去，當擬定了這幅畫的表現宗旨之後，林布蘭馬上開始了緊湊的工作。

　　畫面上一共有八個人，林布蘭選擇了一個難度很大的構圖，他讓杜爾醫生一個人占據了畫面的右半幅，顯得十分突出；另外七個人和前面的屍體都壓在了畫的左半幅，這個不平衡構圖的難度是林布蘭對自己技巧的挑戰。他用四個金字塔形的處理，集中起這群人，一具橫陳在觀者眼前的屍體，正好作為畫面裡一條重要的平行線，打破了向上發展的豎形構圖趨勢，成為畫面的核心。

　　每個人的臉部都被清楚的表現出來，他們的神情各具特色：杜爾醫生一隻手拿著手術剪，夾起已經被解剖了的屍體左手的筋肉正在從容自若的講解，顯得優雅、謙虛、平易近人。他的七個學生，也不再是索然無味、勤奮老實的醫生面孔，他們不是為了學一門手藝，以便提高他們在醫學界的地位，日後多賺點錢

的平庸之輩,而是一群露出嚴肅而專注的神情,在仔細聆聽教誨的醫學界的莘莘學子。他們注視著老師,目光越過躺著的屍體而看向遠處,他們不僅看到一隻手臂的筋絡,而且看到了整個隱藏在一切生物體內的祕密,一種無法理解的永恆奧祕使他們陷入沉思,更加強了他們探尋的表情。

　　林布蘭剛剛打好草圖,還陷在沉思中的時候,杜爾醫生的聲音打破了安靜的手術室:「林布蘭先生,我們今天的解剖課已經上完了,請問您創作得如何了?是否需要繼續畫下去?」林布蘭看看外面日頭西沉,才恍然大悟今天已經耽誤了杜爾醫生一整天的時間了,他連忙收起自己的草圖,連連道謝:「謝謝您,我的草圖已經描摹得差不多了,只剩下進一步潤色了,這些工作我回去完成即可。等畫作完成之後,我一定首先送來給您看看。」「沒事,不用客氣,如果您還有看得不清楚的地方,您也可以隨時過來。」

　　林布蘭回去之後,沿著之前的思路,一鼓作氣的完成了這幅〈尼古拉斯‧杜爾博士的解剖學課〉。畫完了之後,他細細觀察這幅作品,真是越看越滿意,這是他第一幅擺脫人物肖像的比較大幅的作品,林布蘭已經開始期待杜爾醫生看到這幅畫時的反應了。

　　林布蘭攜帶著這幅畫,第三次來到杜爾醫生的府邸,當他向杜爾醫生展開畫卷的時候,杜爾醫生表現出的震驚就讓他明白他

成功了。杜爾醫生激動的感謝林布蘭這位「免費」的畫家:「喔,真是謝謝您,真沒想到您把我的解剖課畫得如此生動有趣!瞧我,看見好畫,都不知道如何感謝您了。」「不用客氣,這也是我初次接觸這種類型的題材,您的肯定也讓我信心十足。」

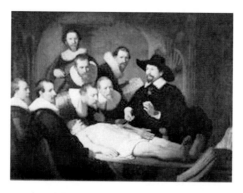

〈 尼古拉斯‧杜爾博士的解剖學課 〉

　　後來見過這幅畫的人都非常震驚!阿姆斯特丹城為之轟動!人們不僅理解和欣然接受了這幅畫,還真正的認識了畫裡展現出的林布蘭的「天才之光」,一夜之間,林布蘭成為阿姆斯特丹大街小巷人們稱讚的大畫家。對比之下,原先被公認的「傑作」湯瑪斯‧德‧凱伊塞爾創作的〈德‧佛雷伊醫生的解剖課〉,顯得拙劣無力。〈尼古拉斯‧杜爾博士的解剖學課〉這幅畫,幾乎是被敲鑼打鼓的迎進聖安桑奈城門樓上那間大型的解剖廳內的,醫學行會把它當作「科學精神的象徵」,懸掛在解剖廳正面的牆壁上。杜爾本人也因這幅畫發了跡,他成為

了阿姆斯特丹的警察局局長，隨後又三度被選為市長。

第三章 青年得志

第四章　被邱比特之箭射中

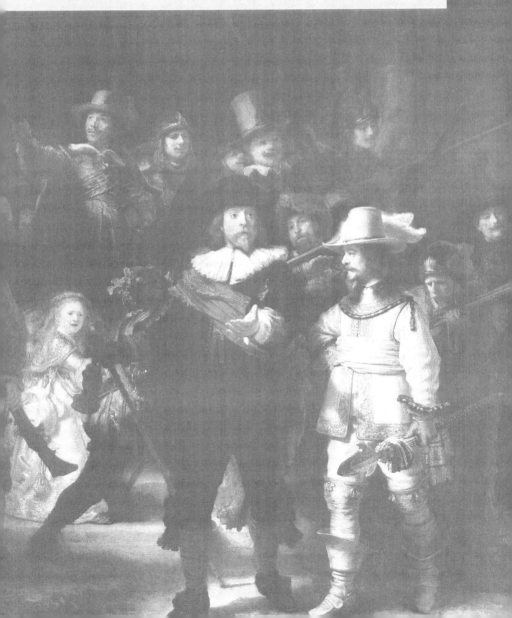

莎斯姬亞・凡・優倫堡

在阿姆斯特丹，林布蘭雖然住在優倫堡的家中，但是他整天待在畫室，從不按時到客廳的餐室用餐，餓了就隨便吃點東西。有一天，優倫堡夫人伊琳娜親自來到畫室，鄭重的對他說：「林布蘭先生，今天的晚餐請務必下來吃，會有客人到訪，而且不能遲到。」他想：「大概又是什麼尊貴的訂畫人來吃飯，得去作陪吧。」

他準時去了客廳的餐室，只見燈火通明，僕人忙出忙進，餐桌上已經準備好豐盛的菜餚，有種與往常不同的喜慶的氣氛。優倫堡夫婦穿戴整齊，正圍著一個女孩噓寒問暖。見到林布蘭，優倫堡馬上迎了過來，拉住林布蘭的手對坐在對面的女孩說：「莎斯姬亞（Saskia van Uylenburgh），這就是我對妳談起過的『年輕的菲迪亞斯』林布蘭！」接著他又回過頭來對林布蘭說：「我替你介紹一下，這是我最親愛的堂妹 —— 美麗的莎斯姬亞！就是我那著名的叔父羅伯特（Rombertus van Uylenburgh）最小的女兒，她今天剛從菲士蘭老家來，準備在我這裡住些時日……」

優倫堡後面的話，林布蘭一句也沒聽見，他的眼睛被對面坐著的女孩吸引了過去，他直愣愣的盯著女孩看，一直盯到那女孩緋紅了雙頰，不好意思的低著頭從座位上站起來。優倫堡不客氣的拍了一下林布蘭的肩膀：「喂，你看夠沒有呀？」林

布蘭這才緩過神來，意識到自己的失態，一時有點不知所措。「來，請入座，莎斯姬亞坐我這邊。」伊琳娜以極能應付這種場面的女主人的口吻打了個岔，緩解了林布蘭的尷尬。

見過很多漂亮女人，並為很多貴婦人畫過肖像畫的林布蘭從未這樣難堪過，他低頭用餐，不敢再看莎斯姬亞一眼。他那副狼狽得只顧吃東西的樣子，使優倫堡夫婦忍不住笑了起來。

「這個女孩怎麼會有這麼強的吸引力呢？」回到畫室，林布蘭一直在思考這個問題，腦海裡不停的呈現莎斯姬亞那嬌小可愛的倩影和那張緋紅高貴的臉龐。他索性任何事情都不做，坐在那裡胡思亂想起來：「這到底是怎麼回事？」他和列文斯曾經就「什麼是愛情」、「到底有沒有愛情」的問題展開過深入的討論。列文斯斬釘截鐵的告訴他：「有！」可他並不這麼認為，他一直覺得愛情這種說不清道不明的東西不過是人們的臆想而已，這個世界上根本就沒有那麼多轟轟烈烈的愛情。他看女人很多時候是從畫家的角度來欣賞的，從來沒有「不好意思」的事情！今天卻像個沒見過時髦女人的鄉巴佬，最後更糟，完全弄顛倒了，那女人成了「畫家」，他倒成了被欣賞的「裸體模特兒」了！說來也怪，見過那麼多漂亮女人，在意過的很少，可今天這位，見一眼就像印在心上一樣，怎麼也忘不掉！林布蘭想起曾和列文斯對天盟誓，要做個像達文西、米開朗基羅一樣獻身藝術事業的人，一輩子不結婚。現在想起來才覺得那時候真是幼稚可笑，「人吶，真難以了解自己的內心世界。」

　　「亨德里克！莎斯姬亞想出去散散步，你也陪陪她吧？」聽到伊琳娜的響亮嗓門在二樓走廊響起，歪在地板上的林布蘭一下子站了起來，輕手輕腳的走出畫室，俯身在樓梯的欄杆上，等著莎斯姬亞嬌小的身姿出現。不一會，像大姐般的伊琳娜，擁著莎斯姬亞出現在樓梯口：「等一等，來，披上這塊頭巾，妳身子弱，小心受了外面的風寒！亨德里克！快！你到底做什麼去啦？快點呀！」，「來啦！來啦！」走廊那頭響起腳步聲，「陪我美麗的堂妹散步，這麼千載難逢的機會，我怎麼能錯過呢？」，「就會耍嘴皮子！」一直到大門關上，一行人的笑鬧聲在窗外消失，林布蘭才悻悻轉身，回到畫室，內心還有點氣惱這次優倫堡夫人怎麼沒有叫上他呢！他大概也忘記了自己平日裡是最討厭參加這樣的飯後活動的，只願意留在自己的畫室裡埋頭畫畫。那晚，林布蘭六神無主了，他彷彿聽見了愛情降臨的聲音。

　　第二天清晨，林布蘭決定忘掉昨晚發生的事情，以意志控制自己拚命工作，並要求自己把昨晚浪費掉的時間補回來。

　　當他工作得汗流浹背，直起腰來，抬起手臂擦去額頭上的汗珠時，他驚奇的看見優倫堡正挽著他堂妹的手，站在他的面前。

　　「莎斯姬亞沒事做，想來看看你這位大畫家是怎麼工作的，我就把她帶來了，唔，不會妨礙你工作吧？」

　　「不，不，不，不妨礙。」林布蘭漲紅了臉，結巴著回答。

　　「那好，我還有事，先走了，莎斯姬亞，妳就在這裡玩一會吧，等伊琳娜叫妳，再和她一起出門。」

　　優倫堡急匆匆的離開了畫室。好長一段時間，畫室裡保持著尷尬的沉默，兩個人都想打破這個局面，可誰都沒有先開口。

　　「妳好，我叫林布蘭。」終於，林布蘭竭力恢復了平日的鎮定，打破沉默說道，他害怕時間一點一點溜走，抬起頭來勇敢的注視著莎斯姬亞。

　　「早就知道你的名字了，昨天不是已經介紹過了嗎？」莎斯姬亞輕聲細語的說道。一提起昨天，林布蘭的眼光馬上垂了下來，他又感覺到那股狼狽不堪的難受心情了。

　　「等你有空餘的時間，我想請你幫我畫幅肖像畫，可以嗎？」這回莎斯姬亞很主動。

　　「看這幅訂單的完成情況吧，」林布蘭極力控制自己的情緒，明明求之不得，卻裝作心不在焉，「不過我想問題不大。」

　　「我從小就喜歡繪畫，可惜家裡不讓我學。」

　　「咦？我聽說妳父親可是一位開明人士，為什麼會這樣呢？」

　　「我父親去世快八年了，他活著的時候也是整天忙於公務，很少理會家裡的事，我是說我的哥哥姐姐們不讓我學。」

　　「妳不是還有母親嗎？妳母親應該能理解妳吧？」林布蘭覺得很奇怪，禁不住問道。

　　「我父親去世不到兩年，我母親也去世了，那年我只有十二歲，我家九個兄弟姐妹，我是寄居在大姐和二姐家裡長大的。」

　　聽到這裡，林布蘭竟從心底湧出一股憐愛之情。他沒想

到，出身名門世家，天資又是這般出眾的女子，竟會有這些不為人知的悲慘經歷。他正想由衷的安慰她一番，樓下伊琳娜的嗓門又喊起來了：「莎斯姬亞，妳快下來呀，我們要出門了。」

情場事業雙得意

優倫堡家的門檻都快被踏破了。門庭若市，財源滾滾。林布蘭的畫室常常是高朋滿座，名流薈萃，談笑風生，阿姆斯特丹人把林布蘭看成是「這個最有趣的城市中最有趣的人」。人們不僅張開雙手歡迎他，而且還緊緊擁抱他，讓他充分享受成功的喜悅。

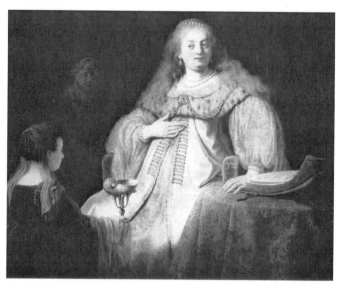

林布蘭為富商之女所畫：〈月亮與狩獵女神〉（*Artemisia*）

　　林布蘭的名聲吸引了更多的上層名流，短短的時間內，他便在一些雕琢精巧、色調活潑的肖像畫上留下了一批名人的倩影：國務祕書莫里斯‧居更斯、牧師阿朗松及其夫人、馬迪爾丁‧達依和妻子瑪德蓮‧凡‧多倫、詩人揚‧克魯爾、市長彼利克倫及其妻子蘇珊娜‧凡‧柯林和他們的一對兒女等等。彼利克倫的家庭肖像達到林布蘭肖像畫創作的巔峰，任何人見到它，都會產生節日般興奮的情感，栩栩如生的畫面令人讚嘆不已。

林布蘭為貴婦人所畫

　　伴隨著名望一起來的，還有悄然而至的愛情。

　　閒居在堂兄家裡的莎斯姬亞，常常感到煩悶和無聊，以去

頂樓畫室看林布蘭畫畫打發時間為樂趣。林布蘭的工作使她感到有趣，隨後他快樂、友善、幽默的性格使她產生好感，漸漸的，林布蘭吸引了莎斯姬亞。莎斯姬亞並不膚淺，她敏銳的眼光看到了林布蘭身上與眾不同的東西，他們的來往次數也迅速增加了。

林布蘭對莎斯姬亞講起故事，並直言不諱的談到了自己卑微的出身：「在我們這個國家，人們瞧不起卑微的出身，也瞧不起我們畫家的職業。可是在法蘭德斯，人們敬重魯本斯，把複雜的外交使命託付於他，帶著國家機密任務前往各個國家，處處受到隆重的接待。我聽說西班牙有個維拉斯奎茲（Diego Rodríguez de Silva y Velázquez），也是個能和國王平起平坐的人，據說是自古以來最偉大的畫家，可惜，我沒有見過他的作品，只聽說他能把房間畫得跟真的一樣，這也正是我多年來想做的一件最為困難的事情。」莎斯姬亞感受到已經成為阿姆斯特丹的「寵兒」的林布蘭，內心仍然保持著樸素和平靜，不由心生敬佩。

「我不會自命不凡，我對自己總是心存懷疑，我唯一可以信賴的，就是自己獅子般的勇氣和百折不撓的努力，我可以永無止境的做下去……」林布蘭說著這些話的時候，全身洋溢著一股熠熠的光輝，他大概也沒有想到此刻英姿勃發的自己，在莎斯姬亞眼中是多麼的吸引人。莎斯姬亞相信，如果說林布蘭真是天才，那也是一筆一筆不辭辛苦造就的，林布蘭對繪畫的熱

愛和虔誠，深深的感動了莎斯姬亞。作為林布蘭的「知己」，莎斯姬亞現在已經能夠完全信任他，理解他了。

隨著兩人的朝夕相處，各自心中的情愫也在慢慢成長，只是苦於沒有宣洩的方式，只能每日以畫畫為名，增加見面的機會。林布蘭終於下定決心要為莎斯姬亞畫幅肖像畫了，他藉畫肖像畫的機會，可以好好的觀察他心中所愛的這個女子。

與一般的荷蘭女孩不同，莎斯姬亞顯得更加瘦弱小巧，但是卻透露出一股醉人的優雅氣質。褐黃色的捲髮披散於肩，閃著亮澤，映襯著白裡透紅嬌嫩的臉龐。那高高聳起的鼻梁，俏皮的稍向上翹起的精巧鼻頭，還有那雙深褐色的眼睛，都讓林布蘭感到既有善解人意的溫柔，又有難以企及的高貴。都說眼睛是心靈的窗戶，此刻的林布蘭真想透過這扇「窗戶」窺一窺她的內心，是否也像自己一樣熱情似火。莎斯姬亞不像發育成熟的年輕女性那般健碩有力，上帝只是精雕細刻般的將她雕刻出來，她玲瓏剔透，凝脂般的肌膚彷彿從未受過日晒雨淋，嬌小纖弱的身體似乎風吹即倒。林布蘭不由的想，她就像一件昂貴易碎的中國瓷器；不不，她彷彿是花神芙羅拉，對，她就是「花神」，因為她雖嬌媚，但卻充滿了春的氣息！那微啟的薄唇，渴望的眼神，緊張的呼吸，都透出青春的追求與渴望。

莎斯姬亞明白林布蘭停下畫筆，用那熱辣辣的眼神看著自己的全部含義，頓時臉頰緋紅的低下頭來。彷彿得到了莎斯姬亞的默許，林布蘭猛的站起來，扔掉畫筆，一把將她擁進懷裡。

　　這一切都逃不過堂兄優倫堡的眼睛，堂妹莎斯姬亞的一顰一笑、一舉一動，他都盡收眼底。優倫堡很矛盾，一方面他很想斥責林布蘭，憑著磨坊兒子的破落出身還想與他的堂妹、大名鼎鼎的優倫堡世家聯姻，簡直是癩蛤蟆想吃天鵝肉，況且莎斯姬亞還有八位親生的哥哥姐姐，他們都出身貴族，哪有那麼容易答應這樁門不當戶不對的親事；另一方面，他又不能這麼做，優倫堡現在與林布蘭的合作可謂天衣無縫，財源廣進，兩個人的合作夥伴關係不能因為這件事情而毀掉，要知道，想要再發掘一位像林布蘭一樣的天才並把他捧紅是多麼困難呀！他的表妹應該嫁給阿姆斯特丹的那些富商中的一員，林布蘭靠畫畫的確能夠衣食無憂，但畢竟賺不了大錢呀，如何能跟阿姆斯特丹城內的那些貴族相提並論呢！優倫堡的猶豫不決恰恰變成了一種變相的默許，林布蘭和莎斯姬亞的感情突飛猛進，已經到了如膠似漆的地步了。

　　終於有一天，林布蘭來見優倫堡，鄭重的說：「優倫堡先生，我想我們應該正式的談一談了。」優倫堡看到林布蘭扭捏的神態，對於林布蘭想談的內容也猜得八九不離十了，他挑了一下眉毛示意林布蘭繼續說下去。「我想您也知道，我對令堂妹情有獨鍾，再這樣下去，會對莎斯姬亞的聲名有損，所以想請您從中斡旋，向他的哥哥姐姐們求得准許，讓我們兩人訂婚。」，「莎斯姬亞是怎麼想的，她也同意了嗎？」，「我的心

意莎斯姬亞最清楚了，她雖然沒有明確的答覆我，但是我能感覺到她的默許，未出閣的少女總會有些害羞的嘛！」優倫堡的神色突變，瞪著林布蘭說：「林布蘭，我想你也清楚，莎斯姬亞的家世不是你能夠配得上的，你考慮過你們家境的懸殊嗎？」林布蘭沉思了片刻：「嗯，我也因為這個問題猶豫過，我曾經為了我們之間的差距而想揮劍斬情，但是怎麼可能呢？莎斯姬亞那麼美麗可愛，那麼善解人意……怎麼可能呢！我失敗了，我屈服了，所以我要為了莎斯姬亞努力一次。你放心，婚後我一定會好好照顧莎斯姬亞，不讓她吃苦。」

此時的優倫堡也知道自己再怎麼阻止，恐怕也為時已晚了，弄不好他可能不僅損失林布蘭這個合作夥伴，還會敗壞自家堂妹的名聲。經過反覆思量，優倫堡覺得既然林布蘭現在受到上層社會的青睞，說不定有一天還能夠飛黃騰達，再說林布蘭又是自己的生意夥伴，兩家一旦聯姻，那麼兩人的合作關係就更加牢固了，最終優倫堡還是選擇了妥協，他不僅同意將堂妹嫁給林布蘭，而且還答應去說服莎斯姬亞的哥哥姐姐們。

和莎斯姬亞訂婚，意義非同小可，它意味著上層社會接受了林布蘭。生活中一切美好的事情似乎一下子都發生在林布蘭的身上，他名利雙收，有嬌妻在懷，親身體驗著生活的無限美好。雖然他仍在勤奮的工作，但是情緒上已經按捺不住忘乎所以，不時流露出一些放縱的行為。

　　訂婚的那天，林布蘭攜著嬌美的妻子坐在四輪馬車上，轔轔的輾過阿姆斯特丹的主要街道。他大擺筵席，招待眾多的窮畫家朋友和上流社會的貴賓們。林布蘭暗暗的告訴自己：我已經是阿姆斯特丹的名人了，名人就要有名人的氣派，要配得上莎斯姬亞的出身和地位。

　　天真單純的林布蘭對未來充滿了美好的憧憬，他整日歡笑，沉浸在幸福的喜悅中。帶著豐厚嫁妝出嫁的莎斯姬亞不僅讓他體會到了物質上的滿足，更讓他體會到了精神上的愉悅。但是他的行為也引來了同行的嫉妒；他大擺筵席、招搖過市的行為也遭到了崇尚節儉的市民的反感與譴責；他不夠檢點的放縱舉止也招來了教會的不滿和責難，對此，林布蘭毫無察覺。他只感到被幸福包圍著，不加任何掩飾的流露自己的真實情感，在畫面上淋漓盡致的揮灑全部喜悅的感受。

「古董迷」與「猶太街」

　　婚後的林布蘭生活得如痴如醉，歡樂至極。莎斯姬亞激發了他的創造力，大大加強了他對美的真切體驗。他以莎斯姬亞為模特兒，畫了大量的肖像畫和一些美妙的裸體。他時而把莎斯姬亞想像成花神，時而又想像成緊鎖在鐵塔裡的達那厄（Danae），莎斯姬亞的形象激發了他無窮的想像。

　　莎斯姬亞也理解丈夫的這股傻勁，雖然每次為他做模特兒下來都腰酸背痛，心裡並不高興，尤其是丈夫要她脫下衣服做

裸體模特兒的時候，她的忍耐實在已經到達極限。但每當她看到丈夫不可遏制的興奮，便將嘴邊的埋怨吞嚥了下去，變成了「好」或者「可以」這類的詞。

有一次，林布蘭想再次創作花神題材的畫作，就讓莎斯姬亞站到了指定的位置，在她頭上戴滿鮮花，為她穿上緊身刺繡的長袍，外面披了件黑絲絨大衣，並讓莎斯姬亞手持一枝花枝手杖，林布蘭不停的擺布著莎斯姬亞：「轉過臉來，微笑！」「頭抬高一點！」「實在太美了。」

突然，莎斯姬亞表現出極不舒服的樣子，她捂住胸口要嘔吐，林布蘭趕忙上前扶住她，問道：「妳是不是著涼了？唉，都是我不好，讓妳穿那麼少的衣服！」莎斯姬亞搖了搖頭，羞紅了臉，對林布蘭悄悄耳語了幾句，當林布蘭弄清楚是怎麼回事，當即高興的蹦了起來：「這是真的？我要做父親了？」他一把將莎斯姬亞抱起來，一邊轉圈一邊喊：「我要做父親了！我要做父親了！」

得知莎斯姬亞懷孕的消息之後，林布蘭決定不能再寄住在優倫堡家了，他要買一處豪宅，給未出世的孩子一份「見面禮」。他要讓未來的孩子生活在優越的環境中，同時他也要為自己創造更好一點的工作環境。訂單的增多，學生的增多，不僅需要擴大畫室，而且需要建立像樣的、專門的銅版畫室，這些都使買房子成為迫在眉睫的事情。

　　他和莎斯姬亞看上了離猶太居住區不遠的富人住宅區裡的一幢三層樓房，和屋主說好先付三分之一的售屋金額即可入住，然後三年內付清剩餘的三分之二款項，到時這棟房子才歸林布蘭所有。這棟房子位於阿姆斯特丹城內名人薈萃的寶地，林布蘭十分滿意這裡的優雅環境，想著自己的孩子能在此享受富人優裕的物質與精神生活，自豪感便油然而生。

　　可是問題也來了，雖然他的事業達到了頂點，但由於他不善理財和大手大腳，他手中的存款竟然湊不齊頭期款的一半。林布蘭馬上想起了城中的一位有錢人，而且相信從他那裡馬上可以籌到這筆現款，這個人就是康斯坦丁‧惠更斯。自從萊頓一別之後，林布蘭就再也沒有主動與他聯絡過，更何況從惠更斯手裡接到的奧蘭治王室新建王宮裡，由腓特烈公爵（Friedrich Wilhelm）親自委託的〈基督受難圖〉系列，五幅只完成了三幅，另外兩幅遲遲沒有交付。已來阿姆斯特丹三年也沒有打過照面，林布蘭實在沒有把握惠更斯是不是會幫自己這個忙，但是眼下別無他法，買房的契約已經簽下一個星期，帶著歉疚的心情，林布蘭只能硬著頭皮寫信給惠更斯，同時他又拚命趕起了另外兩幅畫，一幅是〈基督升天〉（*The Ascension of Christ*），另一幅是〈基督復活〉（*Christ Resurected*），信中寫道：「⋯⋯我以極端的熱忱和畢生的精力來完成這兩幅畫，這成為我最逼真的情緒表現，也是為何我拖欠了這麼久的原因，

現在它們終於完工了。」

　　雖然這幅畫送到王宮的時候油跡未乾，可見畫家的潦草，但是惠更斯依舊欣賞林布蘭的才華，照舊付給了他一筆錢，及時的解了林布蘭的燃眉之急。

　　林布蘭如願以償的搬進了豪華的住宅，一樓前面部分分為客廳、餐室，後面部分作為他和莎斯姬亞寬敞、明亮的臥室；二樓作為他的畫室、學生畫室和銅版畫工作室；三樓作為客房。他叫來僕人和學生用他所收藏的名畫和古玩裝飾整棟樓，客廳、房間、走廊、樓梯，到處煥然一新。林布蘭上下一轉，覺得很滿意：「唔，這才像個名流畫家！」

　　其實林布蘭的收入也很豐厚。很多人帶著孩子上門拜師學藝，其中也不乏富庶人家，他們都希望林布蘭能夠不吝指教他們的孩子，從他這裡學到繪畫技巧。

　　〈尼古拉斯‧杜爾博士的解剖學課〉給人的印象實在是太深了，不僅立意新穎，手法獨特，而且技巧超群，即使不懂畫的人也不能對它奪目的光彩視而不見。此外，林布蘭乘勢將自己每幅畫的定價提高到五百盾以上，他仍和優倫堡合作，向他索取高額的佣金。對林布蘭的畫，人們保持著很強的信心。他的畫不僅在國內市場上成為寵兒，而且在其他國家也備受青睞。林布蘭每年的收入，包括招收學生的學費，基本保持在一萬兩千盾左右，這是一筆相當可觀的收入。即便如此，他還是

經常入不敷出，他漸漸養成了大富豪的氣派，盡情的買他所想要的一切東西，而且慷慨大方，只要是以前的窮畫家朋友向他開口，他便毫不猶豫的解囊相助，這使得他每月的支出總是大於收入。

從畫中學畫一直是林布蘭提高自己繪畫技藝的重要方法，他雖然沒有去過藝術聖殿義大利，但是他看過或臨摹過無數義大利大師的作品，從中汲取養分，才獲得了今天的藝術成就。自從他成名之後，又加上莎斯姬亞的豐厚陪嫁，他的手頭寬裕起來，他不再滿足於僅僅看看這些名作，而是逐步像那些藝術鑑賞家一樣開始收藏起珍貴的藝術品來。只要手中有錢，他就會毫不猶豫的買進大師們的原作，包括荷蘭和法蘭德斯本土的畫家魯本斯、布勞威爾（Adriaen Brouwer）等人的畫作，來供自己研究和學習。此外，他還珍藏古代雕像，只要是他覺得美的東西，如土耳其飾物、中國和日本的瓷器、非洲的木雕等，一律不問情由的買回家中珍藏，從中汲取靈感，更好的融進自己的創作中。

林布蘭喜歡參加拍賣行裡的各種拍賣，凡是他認定的藝術品，哪怕抬到最高價，也要把它買到手，他說：「這是要維護藝術職業的尊嚴。」認識他時間久的人都知道他有這樣的習慣，這種豪奢大方的性格，在極有經濟與經營頭腦，量入為出，極其勤勞、質樸的荷蘭人中可謂少見，人們都說他一點也不像荷蘭人。

早年有過貧賤之交的列文斯曾經勸過他：「你這樣花錢可

不行，你的房屋款項還沒付清，好歹也要留些存款吧！」但是他實在固執，以「我需要」為由講了一大堆道理：「我喜歡買東西，不喜歡斤斤計較的和人家講價錢，如果把古老的『雅各像』拿去換兩個盾，我會受不了！每當到拍賣行看見我喜歡的東西，我就搶先出價，然後讓他們抬高價錢，只有這樣，藝術品被賣到一個較高的價格，我才不會感到藝術在受辱！」他繼續說道，「如果我打算創造出我認為的優秀作品，就必須不斷做實驗，這就需要各種道具、參考資料和大量的材料，我喜歡在我身邊放許多顏料和大量供我想像的東西，現在還不夠。」

他那棟房子已經琳琅滿目，到處都是畫和收藏品，可他還是無計畫的購買。只要客人一來，他便炫耀的帶領客人一一參觀並介紹：「瞧，這是布勞威爾的作品，我花高價買了他的好幾幅作品，這真是難得的傑作，因為他再也不可能畫了，他得急病死在醫院裡，只有 33 歲，真可惜！他天分很高。那是賽弗斯的畫，我還是學生時買下了他的六幅畫，這裡有兩幅，樓上畫室有兩幅，還有兩幅在我的臥室裡……這件中國瓷器是在拍賣行裡買的，昂貴得驚人哩！這是提香的手跡，這件古羅馬執政官的雕像，您一定沒見過吧，這可是件難得的珍品！」

客人舉目望去，只見藏品應有盡有：美麗的古董寶劍、銅戟、軍刀，精緻的雕刻徽章、非洲木雕、「麥第奇家族」（Medici）的烏木椅以及在客人眼裡看起來毫無用處的破銅爛鐵、甲冑、珠寶首飾、過時老舊的骯髒服飾、鞋帽等等，它們都

被畫家認為是「難得的」應該擁有的東西。他的收藏漸漸揚名於阿姆斯特丹城，人們背後稱他「古董迷」，說他那棟豪宅純粹是個古玩店，藏品以豐富、古怪著稱。

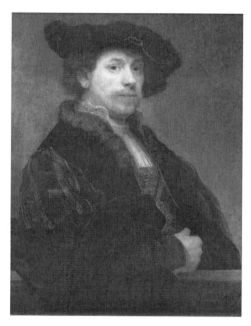

〈34 歲的自畫像〉（*Self-portrait at the Age of 34*）

　　除此之外，林布蘭每週還要到小「耶路撒冷」城去挖挖寶。小「耶路撒冷」城是猶太僑民聚居的地方，猶太居民以他們奇特的生存方式和宗教習俗，把這個地方改造成他心目中的「聖地」，它就像塊奇異的寶石一樣鑲嵌在阿姆斯特丹的邊緣。豐富多彩、五顏六色、充滿著驚奇事物的小「耶路撒冷」城吸引著林布蘭，他每週都要去一次，慢慢的，他和這裡的每

個猶太畫商、古董商都廝混得很熟了，時間久了，他甚至會操著當地人的口音和他們做買賣了。

這天林布蘭又帶上錢，為上星期談好的一樁買賣，獨自一人來到小「耶路撒冷」，地上仍然很潮濕，有一種擁擠和骯髒的感覺。林布蘭信步走著，一路上不少人向他脫帽行禮，用葡萄牙語、西班牙語或者是希伯來語混合而成的方言向他打招呼。各種商店在街上緊緊的排列著，食品商店的香味充斥著整條街道，穿著各色服飾的女人和林布蘭擦肩而過並轉過頭來朝著他微笑。這裡真是個寶庫，對林布蘭來講，整個阿姆斯特丹擁有的寶物都超越不了這裡。

林布蘭正在向一家古董商店走去，半路被好幾家猶太畫店或古玩店的老闆攔住：「林布蘭先生，我弄到一幅小小的義大利威尼斯畫派風景原作，您來看一下吧，您一定會喜歡的。」

「林布蘭先生，我有一枚珍貴的英國勳章……」

「哎，我手頭還有一件真正的蘭花瓷器，絕對不是臺夫特的仿製品！您看看就知道了！」

「尊貴的林布蘭先生！請到小店一坐，看看有沒有您中意的東西。」

林布蘭只覺得好笑，窮人出身的自己，如今被視作大富翁，想起自己在沒有成名的日子裡結識的那些朋友，現在也把自己當成「救濟銀庫」。前天一位窮畫家剛從他那裡拿走二十盾，昨天又有人求上門：「林布蘭，可憐可憐我們一家子吧！我妻子快生

第七胎了，我的孩子們近兩個禮拜都沒有吃過一頓飽飯了，你是個善良又有錢的朋友，請給我幾十盾，救我一家之危吧！」

在半小時即可走完的大街上，由於各路猶太畫商的熱情招攬，林布蘭花了整整兩個小時才走到了他要去的那家古董店。那家店位於古董街的地下，林布蘭拾級而下，來到一間酒館的地下一層，門牌上本來寫著店主的名字，可惜不知道哪個調皮的孩子用泥巴糊住了，林布蘭笑笑就轉身進去了。

裡面黑漆漆的，林布蘭好一陣子才讓眼睛適應了。只聽店主那熱情招呼的聲音：「可把您盼來了，昨天有個買主想買，我都沒有出手。」只聽見「啊」的一聲，原來店主穿著一件拖到地上的長衫，由於急著迎上來，不小心絆住了腳，跌了一跤，他趕緊爬起來，顧不上拍掉身上的灰塵，便領林布蘭到櫃檯後面，從櫃裡取出早已準備好的古物。

這是一幅男孩的頭像，尺幅不大，老闆一口咬定：「是米開朗基羅的作品，絕對沒錯！」林布蘭看得很仔細，特別是畫上的筆法和簽名，經過仔細鑑別，他斷定的確是米開朗基羅的作品，心裡暗想：「這幅畫起碼值個上千盾，即使花一千、五百盾我也要把它買下來。」蓄著濃密絡腮鬍子的店主操著南腔北調，三分之一的德語、三分之一的葡萄牙語，還有三分之一似乎是「大衛王」讚美詩裡的古老的希伯來語，林布蘭不光懂得這些語言，還說得十分流利，他和店主討價還價，並激烈的爭吵起來。最後店主同意以三百盾的價錢賣給林布蘭，條件是他必須

連畫框也一道買去，畫框的價錢是兩百盾！

林布蘭不再說什麼，慷慨的付了錢，連同畫框，夾在手臂下就走了，他心裡得意，以為占了大便宜！而這位店主也歡天喜地的收了錢，在他身後高興的囑咐：「別忘了再來呀！」雙方都各自暗喜。林布蘭想：「這畫買得的確便宜！」那店主也一邊數錢一邊笑著嘀咕：「這傻瓜，只值五盾的畫框竟被他用兩百盾買了！天底下還有這樣的傻瓜！」

性格抵牾：不能取悅於世

林布蘭的第一個孩子生下來沒到兩個月就夭折了。孩子出生的時候沒有哭，只是靜靜的躺著，也不吃奶，一直到悄悄死去，想什麼辦法也沒用，醫生說，莎斯姬亞的體質太差，孩子存活的希望很渺茫。

這個打擊對莎斯姬亞太大了！她發瘋般不讓人抱走孩子的屍體，緊摟著幼小的屍身，神情痴呆的坐在那裡，不時的用一隻手比畫著，丈量屍身的長度，似乎想知道孩子從生下來到死去到底長大了多少。那都是她用心血一點一點餵養起來的呀，可她仍然失敗了。

好一段時間，林布蘭才敢上前，把疲勞得幾乎昏厥過去的莎斯姬亞抱在懷裡，在她耳邊安慰道：「別哭壞了身子，孩子，我們以後還會有的。」他叫人輕輕的把孩子的屍身取走，然後扶莎斯姬亞躺下。

　　因為長子的夭折，林布蘭積壓了一大堆訂單，他慢慢的膩煩了那些要按照主顧意見來畫的畫作。因為那些畫作占用了一切他想用來做實驗創作的時間。但是為了生計，林布蘭毫無辦法。住在這棟大房子裡開銷極大，加上他一擲千金的習慣，手上沒有錢是萬萬不行的，他不得不受制於人。他那充沛的精力和藝術氣質，也需要從物質享受和琳琅滿目的精美藝術品中獲得滿足和安慰。他不可能再去過那種迫於窮困而不得不精打細算的簡樸日子。

　　在林布蘭眼裡，這些訂畫人無非是一些酒囊飯袋，根本不懂藝術，還企圖對他的畫指指點點，真是討厭極了。有些很吝嗇的人，「打腫臉充胖子」，花五百盾找他訂肖像畫，不過是慕名而來，趕個時髦而已。他們實在禁不住外界對林布蘭神乎其神的畫技的吹捧，說什麼「他能變魔術般的把你畫得從畫裡走出來！」「他會變戲法，把你身上的寶石、玉器畫得比真的還要貴重！」「他畫得又好又快，乾淨俐落，才氣橫溢！」凡此種種，實在不勝枚舉。

　　他們好不容易找這位大名鼎鼎的林布蘭訂好畫作，卻令自己大失所望。林布蘭不僅不能按時交件，即使交了件，也是一些匆忙塗鴉沒有完成的畫。找他訂製畫作太難，即使訂到了也是一拖再拖，甚至要等上兩三個月，他想什麼時候交就什麼時候交，他為所欲為，公然對訂主們宣稱：「一幅畫是不是畫完

了，不是由你們說了算的，它是由我說了算的，我說畫完了，這幅畫就是畫完了，我說沒畫完就是沒畫完！懂了嗎？不耐煩就找別人去呀！」

有時訂畫人甚至出了錢還不能提意見！有個並不富裕的鞋匠，拿到畫作後發現自己腳上穿的那隻鞋面有點問題，畢竟自己對做鞋很內行，便向林布蘭提出了修改意見，看上去林布蘭還蠻謙虛的，連忙拿過筆來按照他的意見修改了，鞋匠還是不滿意，左端詳，右思量，發現另一隻腳也畫得有點問題，於是他又提出修改的意見，林布蘭就不耐煩了，說出來的話很不好聽：「你以為你是什麼人？你會做鞋，可以對自己做的鞋提意見，怎麼狂妄到敢對上帝造的人也提意見？」

那鞋匠滿臉通紅，自討沒趣，最後只好拿著畫悻悻的走了。

在人們眼中，林布蘭是個狂人，他恃才傲物，不理會大眾的看法，也不管顧客、訂主們的埋怨，他總在替別人畫肖像畫的時候尋找著什麼，甚至大膽到在別人的肖像畫上做實驗。別人花五百盾這樣高的價錢，可不是為了讓他做實驗的，人家花錢是為了讓自己的光輝形象流芳百世，流傳給子孫後代看的！誰不希望把自己畫得美一點，光潤一點？荷蘭不正在風行「一絲不苟的表現對象的平滑畫面」的新樣式嗎？林布蘭卻毫不客氣的拋棄了它，畫面上用筆極為粗放，顏料塗得有半個手指頭那麼厚，筆觸到處可見。最令人生氣的是，他總不把畫畫完，

只著重刻劃某個局部的特徵，其他地方就放棄了，或者寥寥數筆，草率從事。在他之前還沒有人敢對五百盾的高價訂單做這樣的實驗呢！

終於，林布蘭與訂畫人的衝突越來越大。

這天，一位等得不耐煩的主顧又到了林布蘭的畫室，質問他幾時才輪到替自己畫像，林布蘭禁不住主顧的糾纏，說：「好吧，我這就幫你畫。」打扮布置好之後，他刷刷的，只用半天時間就畫好了這幅肖像畫，「好了！結了尾款你就可以把畫拿走了。」

「什麼！這麼短的時間你就要我付五百盾？」主顧憤怒了。

「時間雖短，可這是我半生累積起來的經驗呀！我可是一分價錢一分貨，品質保證的呀，從不和人討價還價！你自己看看，有什麼不滿意的地方？」

主顧怕看不清楚，朝前走幾步湊到畫跟前：「這都是些什麼呀？凹凸不平，顏料堆得跟山似的！亂七八糟，什麼都看不清。」

「誰讓你湊這麼近了，走遠一點再看，看不清的東西站到我這個位置你就能看清楚了。」

主顧退到林布蘭站立的位置，果不其然，一切都變得那麼立體、清晰、強烈，自己正神氣活現的站在畫上，畫面就像一面鏡子，看到了裡面活生生的彷彿會動的自己。奇怪！那在跟前看到的亂七八糟的顏料都到哪裡去了？他滿納悶的，又不得不服林布蘭魔術般的繪畫技法，一時之間他實在找不出挑剔的理

由，心裡卻憤憤不平。

林布蘭在肖像畫裡分析人物的心理、性格，可以說已經達到入木三分的地步了，他卓越的心理分析再加上精湛的技巧，一個真實完整的人就活靈活現的呈現出來了，但是這種鋒利得如同解剖刀般的深刻不是一般人受得了的。

一位名叫威廉‧斯圖夫特的富商，娶了個性格非常潑悍的女人為妻，這個女人經常在家裡大發雷霆，動輒尋死覓活的要脅他，這位頗愛面子的富商為了息事寧人，樣樣依從於妻子，久而久之，妻子在家裡說一不二，富商乖乖的唯命是從。愛面子的斯圖夫特在外面努力撐起大男人的架子，回到家裡則看老婆的臉色行事。

找林布蘭畫肖像畫也是妻子的命令：「你好歹也是阿姆斯特丹皮革行業有成就的人了，畫張像給我們的子孫後代留個輝煌的紀念吧，別那麼窮酸，要畫就找個好畫家，這筆錢我們花得起，我看就林布蘭吧，我聽人說他的畫是阿姆斯特丹一流的。」

約定好時間後，妻子把自己和丈夫打扮妥當，兩人都穿上了過節才穿的絲綢質地的華美衣裳，一起來到林布蘭的府上。對任何人包括自己，林布蘭總是追求真實的作畫，這種真實既包括內在，也包括外在，他從不以奉承恭維的態度去美化任何人。他讓斯圖夫特的妻子坐在畫室的椅子上，而她的丈夫——斯圖夫特先生則站在椅子旁邊，微微側身凝視著自己的妻子，

這樣的畫面構圖所表現出的款款愛意不言而喻，不僅能看出夫妻二人的深厚情感，而且將丈夫的謙謙君子之風表現得淋漓盡致。

林布蘭看著兩人之間的神情交流，先微微凝眉，然後刷刷下筆如有神助，一下子草圖就勾勒出來了。兩天後，斯圖夫特先生依約來拿完成的肖像畫件。一看到這幅畫，斯圖夫特就表現出很強烈的反應。他先是不聲不響的看了半天，繼而臉上紅一陣白一陣，緊跟著是憤怒的表情，最後哭喪著臉求畫家：「求求您了，在神態上改改吧，不要讓我的街坊鄰里，甚至以後看到這幅肖像畫的子孫後代都覺得我是個怕老婆的窩囊廢。他們會笑話我的。」

「你怕老婆嗎？我並不知道呀！我只是如實的描繪你的神情而已。」

「你不知道？那你為何把我畫成怕老婆的樣子？」斯圖夫特立即氣呼呼的反問。

「那問你自己呀！告訴你吧，再畫，你也還是個怕老婆的神情，除非你自己心裡不再怕她，那還差不多。」

一聽說要改掉怕妻子的毛病，斯圖夫特立刻閉上了嘴巴，他頗為不快的拿上這幅金碧輝煌的肖像畫向妻子交差去了。當然，對這幅肖像畫最滿意的還是斯圖夫特的妻子。只要她認可，斯圖夫特就算有再大的膽子，也不敢找林布蘭理論退錢。

　　快速的成功讓林布蘭忘記了，西元 1631 年初到阿姆斯特丹的他，是以尊重一切資產階級的藝術口味為開端，才贏得今日的財富與地位。如果他不去想方設法取悅大眾，而更多的服從內心的力量去進行創作實驗，他的未來將如何？

第四章　被邱比特之箭射中

第五章　命運之輪轉向

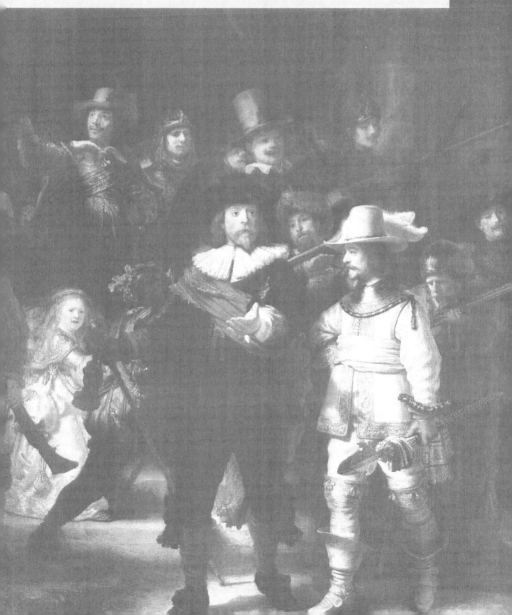

〈夜巡〉失敗

這天，林布蘭的家中來了一位陌生的客人，經過介紹，林布蘭才知道他是阿姆斯特丹城市自衛隊的隊長班寧‧柯克（Banning Cocq）上尉，他想請林布蘭為他的自衛隊全體隊員畫張肖像畫。

自衛隊特地為這件重要的事情舉行過一場討論，隊員們最先想到的是范德赫爾斯特（Bartholomeus van der Helst），因為他畫過很多這類題材的作品；後來想到林布蘭已經成名的學生格瓦爾特‧弗林克（Govaert Flinck）；還有幾位隊員想請另外的畫家。一次偶然的機會，班寧‧柯克上尉看到林布蘭為席克斯（Jan Six）的母親畫的肖像畫，還有林布蘭一些其他的油畫作品，他被林布蘭的技法深深打動了，特別是看到林布蘭為傳教士安斯洛（Anslo）和他的妻子畫的肖像畫之後，他深深的喜歡上了這種新穎的布局。

這幅雙人肖像不像通常所見的那樣呆坐在一起，而是夫妻之間在做著真誠的交流，並流露出對彼此所談的問題深感興趣的神態，他覺得這幅畫能引人深思，於是班寧‧柯克上尉拿定主意：「一分錢一分貨，就找林布蘭畫吧！」

林布蘭見到班寧‧柯克上尉親自上門訂城市自衛隊的肖像畫，感到非常高興。莎斯姬亞病了，他急需要錢。莎斯姬亞為他產下第四個孩子，終於病倒了。和林布蘭結婚的七個年頭

裡，她本身就弱不禁風，還冒著生命的危險，一次又一次的為林布蘭懷孕生子。前三個孩子一個接著一個的夭折，對她的精神也造成了極大的打擊，虛弱不堪的身體始終難以恢復。此刻她只能躺在病床上，以自己的生命為新生兒向上帝祈禱：「萬能的主呀，請讓我的這個兒子活下來吧！我願意用我的生命換他的生命……」當懷上第四個孩子的時候，莎斯姬亞幾乎拚上了性命。她身體狀況很不好，在孩子出生以前就吐了很多血，分娩時又昏厥過去，險些送了命。產後莎斯姬亞嚴重虛脫，身體每況愈下，根本無法為新生兒餵奶，林布蘭只好請來身強體健的保姆養育這個小兒子。也虧得保姆經驗豐富、盡心盡力，小兒子才沒有像他的前三個哥哥姐姐一樣過早夭折。林布蘭替他取名為提圖斯（Titus）。

在這樣的家庭境況下，林布蘭只有比以前更加賣力的工作，才能有經濟能力養活孱弱的妻子和兒子。他和班寧·柯克上尉詳細的討論了究竟怎樣畫這幅肖像畫。班寧·柯克似乎品味不俗，他明確表示不喜歡以前千篇一律的表現方式，鼓勵林布蘭開創新的構圖方式。

「大多數隊員都希望畫成一幅普通的、與以往一樣的團體肖像，最好畫成在酒席上或者慶功宴會上，桌面上擺滿山珍海味和美味佳餚，官兵們端正而坐，每個人精神抖擻，個個看上去都勇敢、驕傲。但我考慮這類似的群像是否已經犯太氾濫了？

變得毫無意義？我總感覺這些畫面中的人物喝多了酒似的，讓人感到不舒服。我想問問你，畫這類群像有沒有什麼新的方法可以採用？」

「新的方法？」就是像林布蘭這樣大膽的畫家，也沒有畫過這麼大幅的團體畫像，而且主顧的要求竟然還是「新穎」！不過這似乎正對林布蘭的胃口，他聽著班寧・柯克上尉的建議，激動得躍躍欲試，喜不自禁道：「班寧・柯克上尉閣下，您的提議使我深感意義重大，我大膽請求這幅畫讓我自由發揮，我會創作出一幅絕不同於以往的團體肖像畫。」

「很高興聽到您這樣的回答，我更希望您能採用一種新的手法，讓這幅畫與眾不同，就像您在為傳教士安斯洛和他的妻子畫的肖像畫上所做的嘗試一樣。好吧，就這樣說定了，您構思完成之後，請來找我，到時候我們就細節再好好談一談。」班寧・柯克上尉禮貌的起身告辭，並留下了地址。

林布蘭一連幾天瘋狂的畫草圖，畫了再揉掉，揉掉再畫！始終無法決定一個滿意的方案。他灰心失望，幾乎快要放棄了。他苦惱的是找不到創作〈尼古拉斯・杜爾博士的解剖學課〉時深刻的創作思想。今天的城市自衛隊，實際上形同虛設，並沒有特別重大的意義，通常不過是愉快的社交聚會的藉口。林布蘭放下畫筆，信步走出畫室。

不知不覺間他來到了猶太人的居住區，那條熟悉的大街又展現在他的眼前。對主題創作深感興趣的林布蘭想起了猶太人

的歷史和文化，想起他們對神祕的熱衷和對宗教的信仰……咦？能否將肖像畫和歷史畫結合在一起，用歷史的筆法表現現實的題材？這個念頭一閃而過，林布蘭感覺眼前一亮，頭腦中頓時充滿了靈感。他看也沒看眼前跟他打招呼的人，轉身便往自己家的方向跑去。

　　班寧‧柯克上尉提出的新的繪畫要求，被林布蘭看成是一次難得的挑戰自己的機會，將催生出一幅人們見所未見的巨作！林布蘭準備將他的團體肖像畫創作，從〈尼古拉斯‧杜爾博士的解剖學課〉再向前跨越一步，他要再一次向人們證明自己的雄厚力量，他要再一次震驚阿姆斯特丹！如果說〈尼古拉斯‧杜爾博士的解剖學課〉表現的是「科學」的全部含義，那麼這次的城市自衛隊畫像，他想表現的是荷蘭人的「英雄」概念和不顧自身性命、追求獨立平等的決心。

　　林布蘭感到自己的眼前出現了他童年時老祖父講的那些戰爭年代的故事。阿爾克馬爾和萊頓的英勇市民，就像銅塑的雕像站立在城頭，嚇得敵人膽戰心驚！他還看見哈倫的英勇市民在城破之後，臨死之前還死死咬住敵人不放，連婦女兒童都寧死不屈的慘烈場景！他那深藏於心的民族自豪感又一次被激發了出來。林布蘭激動不已的抓起畫筆，在紙上開始了草圖的創作。

　　當天晚上，林布蘭帶著草圖找到了班寧‧柯克上尉住的那棟豪華公寓，班寧‧柯克上尉非常客氣的接待了他，領他到書房，林布蘭拿出自己草草勾出的草圖，激動的對班寧‧柯克上

尉講起了他的構思：「我想把整個場景安排在執行一項重要的任務之前，您和您的部下正離開武器庫向觀者走來，其中一名自衛隊員在擊鼓報警，有的士兵在取長矛刀劍，另一些士兵在整理槍枝。整隊之前一切都還顯得混亂，每逢這種時刻，總有幾名淘氣的兒童在人群中鑽來鑽去，還有出巡必不可少的獵犬在自衛隊員的身旁。這個緊張的畫面始終圍繞著一個中心，這個中心就是領袖人物——您，城市自衛隊的隊長班寧·柯克上尉。我想把您畫成從容不迫的樣子，正在穩步向前行進，而身後的士兵也正在調整步伐跟上。」

班寧·柯克上尉頗感興趣的聽著，臉上不時的閃現出滿意的微笑，這是正陷在自己的幻想中的林布蘭肯定沒有注意到的。「我非常同意您的意見，我會配合您創作這幅團體肖像畫的。」

班寧·柯克上尉將林布蘭帶到自己的團隊營地，破例同意林布蘭在樓上的軍人俱樂部寬敞的會議室作畫。林布蘭隨即開始了緊張的創作過程，他隨心所欲的讓所有繪畫方法都服從於他的繪畫目的。他為每個人都畫了單獨的全身和半身速寫，然後關起門來激動的進行創作，如同進行一項祕密實驗。林布蘭害怕自己絕妙的創意和繪畫構圖提前被人們知道，他這幅畫現在還不到曝光的時候，到時候它一定會一鳴驚人，因為在這幅畫裡，他不僅運用了嶄新的繪畫技巧，更重要的是改變了整個時尚和修正了藝術規範，他迫切期待看到人們驚訝的神情。

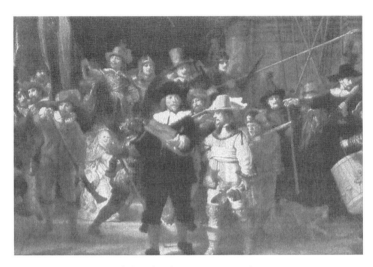

〈夜巡〉（*De Nachtwacht*）

　　林布蘭高興得太早了，畫作完成後，的確引起了轟動，的確讓人們大談特談，只是這個效果與林布蘭預期的正好相反！這種表達思想的色彩，這種新穎的表現手法，引起眾人的第一反應就是哈哈大笑。先是看了畫的城市自衛隊的隊員們哈哈大笑，然後是他們的妻子兒女，最後是全城的人一起大笑。全城的人都笑了之後，自衛隊的隊員們反而不笑了，他們感覺受到了深深的嘲弄，更何況他們還要出錢。想到必須出錢，他們就忍不住憤怒了：「為什麼要出錢？」他們不由得質問道。

　　每個人將近要出一百到兩百盾，但是大家的心裡卻一點都不滿意，憑什麼那個蠢貨被安排去扛槍？憑什麼自己被安排全身隱沒在武器庫的陰影裡，只露出一個側面的形象？憑什麼自己要

成為這幅畫中的陪襯？諸多的質疑就像浪潮一樣向林布蘭席捲而來。於是城市自衛隊的隊員們就像商量好似的紛紛拒絕交錢。

禍不單行，這幅畫立刻在阿姆斯特丹引起了大討論，不論是評論家、畫家還是文學家，他們紛紛對這幅畫口誅筆伐，林布蘭遭遇了前所未有的危機。很多嫉妒林布蘭的文人參加了這場公開的聲討活動，早就對林布蘭奢靡作風不滿的教會更是推波助瀾，一度聲稱「應該讓林布蘭受到上帝的懲罰」。最可惡的就是昔日的貧賤之交──那些受過林布蘭資助的畫家朋友們，他們之中的一些人早就眼紅了林布蘭的好運氣，暗暗記恨在心，林布蘭得勢時便假意示好，索取無度，林布蘭一旦失勢了，他們便落井下石，透過報紙發表自己的見解，說什麼「這位誤入歧途的可憐朋友，在這幅畫上已將自己的才智窮盡」，「本來被大家公認的最偉大的畫家，沒想到如此年輕就已經走向自己的極限」。這樣的忘恩負義，雪上加霜，讓林布蘭感到寒心。

林布蘭無奈的找到了班寧·柯克上尉，這幅畫的構思不僅是兩個人一起商議決定的，更重要的是畫面「創新」的要求也是班寧·柯克上尉提出的，在某種程度上他才是這幅畫的幕後指導者。當林布蘭再次來到班寧·柯克上尉的豪宅，僕人通報林布蘭來訪時，上尉一下子慌亂不已，「快快，就說我不在，你去打發他走。記住以後他來找我，你一律幫我推脫。」原來，由於流言四起，班寧·柯克上尉一直躲著林布蘭。傳言

稱，當他第一次看見〈夜巡〉（*De Nachtwacht*）時大驚失色，非但沒有因為林布蘭把自己畫在畫面的中央而感激林布蘭，反而由於自己成了全城嘲笑的對象而怨恨不已，為了洗清林布蘭帶來的「汙名」，他不得不又找了另一位大畫家范德赫爾斯特（Bartholomeus van der Helst）重新為自己畫了一幅巨幅的肖像畫，以求重新樹立形象。

走投無路的林布蘭做了一件令每一個畫家都深以為恥的事情——向仲裁委員會提交申訴，他必須將自己的畫交給仲裁委員會的一群門外漢，讓他們來評定自己的心血到底值幾個錢。雖然感到深深的屈辱，但是林布蘭不得不這麼做，因為在創作〈夜巡〉的半年裡，他幾乎沒有接過其他的工作。說好的五千盾如果不翼而飛，他的生活將難以為繼。與之前的好運不同，林布蘭好像突然不受命運女神眷顧了一般，他竟然敗訴了！所謂的仲裁委員會也是「牆頭草」，聽見社會輿論的抨擊，輕易的判定林布蘭的畫作「毫無價值」，林布蘭只追討回來很小一部分的報酬，半年的心血白白耗費。這幅畫成了林布蘭命運的轉捩點，從此他的厄運接踵而來。

莎斯姬亞病重

和林布蘭共同生活的七個年頭裡，莎斯姬亞過得並不幸福。雖然在物質上她從未感到過匱乏，但是前三個孩子的相繼

夭折對她造成了無法承受的創痛。再加上丈夫沉迷於藝術的世界，無暇顧及夫妻二人的精神交流。無論林布蘭在畫中把她打扮成花神還是貴婦，她的眼中總是流露出淡淡的憂鬱色彩。

有時她看到林布蘭用發光的眼神看著裝扮得豔麗無比的自己時，她會想：他愛的不是我，而是幻想中的美女。當她懷孕時的強烈不適和越來越笨重的身體根本承受不了當模特兒的辛勞時，林布蘭也只是淡淡的安慰：「再堅持一下就好了，妳不知道妳現在看起來有多美。」但是這樣的安慰是多麼蒼白無力，莎斯姬亞感到從未有過的心寒。但性格溫順賢慧的莎斯姬亞從來沒有一句怨言，她將一切傷心和不滿默默嚥下……種種痛苦使莎斯姬亞漸漸的患上了憂鬱症。終於，在生下第四個孩子之後，莎斯姬亞徹底倒下了。

莎斯姬亞是在西元 1641 年冬天離開這個世界的，惡劣的天氣狀況預示著這一年的不吉利。持續不斷的暴風雨釀成大洪水，淹死了不少牲畜。到了寒冷的冬季，阿姆斯特丹整天泡在無法驅散的潮氣裡，更加陰冷潮濕，牆壁和家居上都長出了霉斑，終日見不到太陽。各種流行疾病藉機滋生蔓延，就像一群在黑暗中張牙舞爪瘋狂行虐的惡魔。這一切都在宣告著厄運的來臨。

大雨已經連續下了一個月，家裡的僕人匆匆來到一名主顧的家裡找到林布蘭，「林布蘭先生，夫人一直咳個不停，您快想想辦法呀！」原來，此時林布蘭正在一位主顧家裡幫人畫肖像畫，他聞言大驚，立即吩咐僕人去請約翰・凡・隆恩醫生，

自己也放下沒有完成的肖像畫匆匆告辭。

　　約翰‧凡‧隆恩醫生是住在林布蘭這個街區的家庭醫生，專門為富貴人家提供上門的醫療服務，之前莎斯姬亞也都是找他看的病。凡‧隆恩醫生冒雨趕到林布蘭家裡的時候，看到莎斯姬亞咳個不停，全身燒得滾燙，脈搏微弱，醫生當即替她打了鎮靜劑，讓她能夠安然入睡。林布蘭焦急的來回踱步，當醫生走出房門，他立即迎上去：「莎斯姬亞怎麼樣了？她有沒有危險？」醫生板起臉孔：「您知不知道您的夫人患了肺結核？從她的症狀來看已經是末期了，這種病目前還沒有特效藥。」

　　「我不知道，我以為她只是生孩子造成的虛弱而已，沒想到……沒想到會這麼嚴重。我想請您留下來照顧她，行嗎？」林布蘭喃喃的說道，他因為忽略了妻子而感到無比的內疚。

　　「留下來照顧病人是我身為醫生的天職，不過林布蘭先生，請恕我直言，您妻子的病與您長年在外奔波也有關係，我能看出您的夫人精神有些憂鬱的傾向，如果您能多抽出些時間來陪陪她，我想會比我的鎮靜劑有效得多。」

　　聽到醫生的話，林布蘭更加為自己沒有盡到一個丈夫的責任而感到深深的自責，接下來的幾天，他推掉了各種肖像畫的預約，在家靜靜的陪伴身體虛弱的莎斯姬亞。凡‧隆恩醫生跟林布蘭談完，馬上採取行動。肺結核是一種可以透過空氣傳播的疾病，為了保證小提圖斯的生命安全，他先讓保姆把剛剛出生的小提圖斯抱到陽光、空氣都很充足的銅版畫室去睡覺。醫生

沒有把自己的直覺告訴林布蘭，其實當他第一眼看見虛弱的莎斯姬亞時，他就明白莎斯姬亞時日無多了。折磨著莎斯姬亞的不僅僅是孱弱的身體，還有她那糟糕的精神狀態。一個一心求死的人，任憑醫生如何神通廣大也是救不回來的。醫生心裡有數，可憐的莎斯姬亞只是在捱日子罷了。

吃了藥，莎斯姬亞勉強睡著了，隨著燒退，臉上不正常的紅暈也逐漸退掉了，憔悴得發青的臉色更加難看。

善良的凡·隆恩醫生幾乎每隔一天就來看看莎斯姬亞，密切關注著她的病情。和所有肺結核病人一樣，莎斯姬亞在不咳喘的時候絲毫感覺不到自己的身體面臨什麼大的問題，她只感到渾身使不上力氣，站不起來。發燒迅速耗盡了她的體力，儘管如此，不論是林布蘭還是莎斯姬亞都抱有一種強烈的錯覺：這病能夠痊癒。

醫生除了使用鎮靜劑，並沒有使用其他藥物，他更多時候在使用一種心理療法，他要給莎斯姬亞活下去的希望。即使活著的日子可能只有一年、半年甚至幾個月，他的職責也是要減輕她的痛苦，讓她微笑著面對死神。醫生常與她聊天：「妳的孩子很可愛！」

「他可愛嗎？」莎斯姬亞頓時高興起來，潮紅的臉頰流露出少婦的歡喜，「他的確是個可愛的小寶貝，我希望他長大後能成為一名水手！」

「水手？難道妳不希望他長大以後子承父業，也成為一名大畫家嗎？」

「畫家？不不不，我只希望我的孩子平安、幸福。」

「難道他的父親林布蘭現在不幸福嗎？他不僅有妳，有工作，還有可愛的孩子……」

「您說對了，他有工作，在工作之餘才有我和孩子，在過去擔任他的模特兒的歲月裡，他隨意的把我打扮成花神、皇后，我感覺我只是他工作的一部分，而不是他生活的一部分！」

「妳想多了，即使妳是他工作的一部分，那也是最美的一部分！」

「咳咳咳……咳咳……」莎斯姬亞激動的話語牽動了她的肺部，又是一陣連續的猛烈咳嗽。醫生見莎斯姬亞的反應如此強烈，識趣的沒再提林布蘭的事情，他深深的理解到了莎斯姬亞在這段婚姻中飽受了許多委屈。他感到這位畫家與一般的成熟男人不一樣，他好像分不出精力來管理好他的家庭，似乎也沒有能力處理俗務，也許他真的不應該結婚！醫生決定與林布蘭談一談，要讓他充分意識到莎斯姬亞病情的嚴重性。

正在這時，林布蘭恰好從外面回來，見到凡‧隆恩醫生，立刻上前招呼道：「醫生，您來了，真是辛苦您了，我妻子的病情如何了？」

「我也正想和您談談這個問題呢！」

「那好，請您到樓上的畫室坐坐吧！」

兩人順著樓梯一路無話，來到畫室裡，凡‧隆恩醫生開門見山的告訴林布蘭：「您妻子在世的時間恐怕不多了！也許一年，也許就這幾個月，也許就這幾個星期，她的病已經到了末期了。」

「怎麼會？她看上去不是好好的嗎？」林布蘭有點發慌。

「那是您根本不關心她才會這麼覺得，實際上她每天都在跟病魔做著殊死搏鬥，而您卻一無所知！作為醫生，我見慣了生離死別，我要提醒您她需要您的愛，只有您的愛才能幫她延長生命，不要等到失去她才感到後悔，到時候就太遲了。」

醫生的話猶如晴天霹靂，林布蘭有種大禍臨頭的感覺。他痛悔自己對不起妻子，含著眼淚猛打自己嘴巴，痛斥自己疏忽大意：「是我，都是我害了她！她的病本來沒有那麼嚴重的，都是我的疏忽耽誤了她的病情！我對不起她，我對不起她……」他背過身去擦乾眼淚，然後輕輕來到畫架旁，把所有畫筆都洗淨，又仔細在一塊布上擦乾，把畫架從光亮處挪到牆角，最後慢慢脫下工作服，鄭重的對醫生說：「我們下樓吧。」

他鎖上畫室，隨著醫生下了樓，走到妻子床邊：「親愛的莎斯姬亞，從今天起，我是妳的看護，我會一直陪在妳的身邊。」

林布蘭沒有食言，直到莎斯姬亞辭世，他再也沒有離開過她，他深愛著莎斯姬亞，她不僅是他筆下的「女神」，也是他心中的「女神」，莎斯姬亞最終在林布蘭的懷中向「天國」飛去。

保姆葛切的糾纏

保姆葛切（Geertje Dircx）是近郊戈達鎮的人，從事保姆這行已經很多年了，她剛剛來到阿姆斯特丹時，也像正常的女孩子一樣結婚生子，但是不幸的是她遇見的竟是些騙子。在來林布蘭家工作之前，她已經與很多男人保持著不正當的男女關係，最後一任「情人」在她剛剛懷孕的時候把她拋棄了，她毫無辦法，只能來林布蘭家應徵奶媽。

葛切剛剛到林布蘭家時，一心想得到這份工作的她臉上堆滿了諂媚的笑意。她看上去倒是不醜，兩個乳房鼓脹著，像頭奶水充足的母牛，林布蘭即刻讓她留下。然而，剛剛生產完躺在床上的莎斯姬亞對她的第一印象卻很不好。葛切尖細的鼻梁和突出的薄嘴唇給人一種尖刻的印象，還有那雙露出凶悍的光的雙眼，看不出有多少善良，卻似乎暗藏著憤憤不平。可是，襁褓中的嬰兒需要餵奶，莎斯姬亞起不了床，離不了人的照顧，而林布蘭除了工作還是工作，家裡指望不上他，無可奈何，莎斯姬亞只好把自己和孩子交給葛切擺布。

事實證明莎斯姬亞的第六感非常準確！林布蘭根本就不了解女人，更不了解像葛切這樣的風月老手，而葛切卻很快理解到了他的弱點，並利用這一弱點滿足自己的利益。林布蘭身體強健，有著公牛般的體質和衝動的性欲，妻子長期臥床讓他感覺很壓抑，每當有這方面的欲望，他就拚命工作來麻痺自己，

但有時他又控制不住走近剛睡著的莎斯姬亞身邊，虛弱的莎斯姬亞不僅沒辦法滿足他，而且還會流露出一股慍怒的神色。這些都被保姆葛切暗暗看在眼裡。她伺機而動，在一天深夜，她只穿著內衣，悄悄潛入了林布蘭正在工作的銅版機印刷間……

　　剛開始做家務時，葛切還勤快周到，但是慢慢的她越來越放肆，常常將垃圾桶隨手放在客廳的椅子上，或者故意將孩子的尿盆放在客廳的餐桌旁，把整個家弄得亂七八糟。她還時常離間林布蘭和莎斯姬亞的夫妻關係，有意欺辱莎斯姬亞，給她精神上的刺激。葛切打著如意算盤：莎斯姬亞遲早會死去，靠這種肉體關係的維繫，她也許能夠取代莎斯姬亞的地位，成為這座大房子的女主人……

　　在葛切越來越放肆的過程中，莎斯姬亞的病情也到了無可救藥的地步，葛切暗自高興，但是她發現事態的發展卻並不如她的意。林布蘭失魂落魄，懷著對妻子深深的歉疚之情，他開始像躲避瘟神一樣避開葛切。葛切這才明白林布蘭心中從未有過她的地位，她決定死纏爛打的纏住林布蘭，不讓他像別的男人一樣甩掉自己。

　　終於等到了機會，當林布蘭從妻子的房間出來，準備去銅版畫室稍稍休息一下時，葛切就站在走廊的盡頭，她早就恭候多時了。林布蘭一看見她就深深皺了一下眉頭，他垂首斂眉，假裝沒看見葛切，想從她身旁躲過去。葛切看見林布蘭這樣的

反應，頓時氣呼呼的責問：「林布蘭，你為什麼不理我了，我們之前不是一直相處得很愉快嗎？為什麼這兩天我敲你房間的門你不回應？」

「葛切，我認真的想過了，我們兩個是一時糊塗，所以我們就當什麼也沒有發生過好嗎？如果妳要離開的話，我會給妳一筆精神補償的！」

「你這是什麼意思？占有了我之後又想把我一腳踢開，我告訴你，林布蘭，沒那麼容易！」

「夠了夠了！求妳不要再說下去了，我承認是我對不起妳，但是妳也有責任……」其實林布蘭已經陷入深深的自責中了，他後悔自己在妻子病重的時候與葛切的不節制行為，儘管不是他主動的，但是他還是飽受良心的折磨，這幾天他更是寸步不離的照顧莎斯姬亞，以此來贖罪。

莎斯姬亞最終沒撐過那個冬天，這對林布蘭來說是個晴天霹靂，他失去了他人生的摯愛。但是對於葛切卻沒有比這更好的消息了，她早就在心裡默默詛咒著這個拖著一副病體卻苦苦支撐的女人。

莎斯姬亞去世以後，林布蘭徹底陷入了俗事的紛擾之中，他除了要安排莎斯姬亞的葬禮外，還得處理如何分配她的遺產。莎斯姬亞為林布蘭，嚴格說來是為兒子提圖斯留下了一筆豐厚的遺產，約有五萬盾。當遺囑執行人向林布蘭宣讀這份遺

囑時，林布蘭再次感受到了妻子對他的愛。

遺囑宣布，關於莎斯姬亞的全部遺產，統統歸林布蘭所有，條件是他一定要照顧好孩子，並讓孩子接受最好的教育。但是如果林布蘭與人再婚，全部財產將不再由其監管，理所當然歸其子提圖斯所有。

關於遺產的落實辦理手續很麻煩，因為這牽涉到莎斯姬亞的全部姻親，最怕麻煩的林布蘭只好忍耐著每天去跑法院的繁瑣手續。葛切聽到女主人莎斯姬亞留下這麼一大筆遺產的時候更是雙眼放光，每天在家就慫恿林布蘭盡快把這筆遺產弄到手。她想：就憑林布蘭那種不會理財的人，遺產到手之後還不是任憑自己擺布！她在絕望之中又看到了希望。

可是遺產的繼承偏偏出了問題，問題就出在莎斯姬亞的親戚們身上。莎斯姬亞的哥哥姐姐們看到莎斯姬亞要求均分財產的信都非常憤怒！他們的父親羅伯特曾任雷瓦登的市長，在菲士蘭很有名望，留下了大筆的遺產，均分起來每個子女確實可以得到五萬盾，但是長年以來這些錢早就變成了房屋、田地這樣的固定資產和不動產。在菲士蘭的子女可以分享出租田地的可觀的租金和利息，但是財政情況複雜。林布蘭突然提出要他們變賣房屋、田地，交出五萬盾的遺產，怎麼可能？

這些親戚們一開始還搪塞林布蘭：「現在賣田地不是擺明了虧本嗎？過段時日吧！」林布蘭也天真的相信他總會拿到屬

於自己的那五萬盾的。但是隨著時間的推移，那些親戚們終於露出了真面目，他們再也不願意應付林布蘭這樣的「鄉下人」了！直接與林布蘭決裂，羅列出林布蘭一項一項的「罪名」。

從自己一落千丈的境遇中，林布蘭看見了世人的另一面——「吃人」和「獸性」的一面。他萬萬沒有想到，無論是昔日的親戚還是保姆葛切，這些人的嘴臉一下子變得那麼壞，會在他流血的傷口上再撒上一把鹽，在他掉進井裡的時候再砸上一塊大石頭！他產生了一種從未有過的對人的懼怕和絕望的情感，也逐漸清醒了一點。莎斯姬亞的親戚實際上代表了整個上流社會對林布蘭的歧視和敵對。林布蘭曾經以為自己憑著努力已經躋身於上流社會，現在莎斯姬亞不在了，他才明白，他與上流社會維繫著的這根線也斷了。原來誤會自己的地位的人不是別人，正是自己！

一陣暈眩襲來，林布蘭痛苦的倒下來。等他恢復了體力之後，外面的天已暗了下來，他鎖上畫室，下樓開了大門，消失在黑夜裡。他要去找那個賣酒的朋友幫忙，麻醉一下自己。

第二天清晨，保姆葛切敲開了凡·隆恩醫生家的門，她光著腳穿著一雙拖鞋，披頭散髮的站在門前，醫生問：「發生什麼事情了？妳這麼早就來敲門？」

「發生了這世界上少有的怪事！」她開口就嚷道，「他在您這裡嗎？」

「妳這個『他』指的是誰呀？」

「還能有誰！不就是林布蘭嘛！」

「從什麼時候開始妳對妳的主人直呼起姓名來了！還一口一個他呀他的！」凡・隆恩醫生向來對葛切沒有好感，總覺得她不懂得謹守保姆的本分，在林布蘭家裡鬧事。

「您瞧瞧他像話嗎？妻子剛剛出殯沒幾天，一個大男人家的就不在家過夜了！真是見不得人的醜事，街坊鄰居都在說他的壞話了。我為他累死累活，還天天墊出錢來買菜做飯，而他卻根本不下樓來吃。昨晚一宿沒回，不知道到哪裡去了……」醫生再也受不了這個粗俗的保姆在自家門前歇斯底里了，「砰」的一聲關上了門。

最後還是凡・隆恩醫生在酒館找到了林布蘭。林布蘭像剛剛睡醒的樣子，醫生把保姆葛切找上門的事情告訴了林布蘭，並再次真誠的勸他：「這樣的保姆留著只會敗壞你的名聲，還是早日辭了的好！」其實莎斯姬亞在世時，凡・隆恩醫生就多次勸林布蘭辭掉這個保姆。每次聊到這個話題，林布蘭總是面帶為難之色，並馬上把話題岔開。他總說事情沒那麼容易，現在保姆難找，總之躲躲閃閃的。這次林布蘭終於沒有再猶豫，他再也忍受不了這個保姆的威逼利誘了，他下定決心要辭退她。

「你能借我五十盾嗎？我得湊錢辭退她！」凡・隆恩醫生聽了這話大吃一驚，這個住在豪宅裡的大畫家，購買起昂貴的

畫時滿不在乎，況且現在又繼承了一大筆遺產，怎麼還要向人借錢？醫生有種直覺，還將會有更大的災難發生在林布蘭身上。

「如果你真的需要這筆錢來辭退葛切，我馬上借給你，並且不要你付利息。」

「不，我會連本帶利的還給你，只是現在手頭吃緊，一時拿不出錢來。」

保姆葛切當然不是盞省油的燈，當林布蘭正式提出要辭退她，並拿出一筆錢打發她走時，她大鬧了一場，還將她在戈達鎮的娘家人叫來，正式向法院起訴林布蘭。一向愛惜自己名聲的林布蘭想不到葛切的心腸這樣毒辣。葛切在向法院提交的起訴書中誣陷林布蘭，說在他家做女傭期間，林布蘭多次姦汙了她，並哄騙她一定會娶她為妻，最後還導致她懷孕。她把林布蘭為她畫的用來抵債的裸體畫拿出來作為證據，還在法庭上聲淚俱下的哭訴……

她的哭訴讓不知情的阿姆斯特丹市民們都為她掬了一把同情淚，一時間，詛咒林布蘭、同情葛切的輿論四起。本來對林布蘭的誹謗已經隨著莎斯姬亞的去世有所平息，現在又捲土重來，而且這次因教會的加入而變本加厲。「一波未平一波又起」，林布蘭也是血肉做成的凡人，哪能承受這麼多生活的打擊呢？尚未從憂傷和創痛中痊癒的林布蘭再次被推向了絕望的深淵。

受難的基督

　　像一個被社會拋棄的孩子，林布蘭只能自己躲起來默默的舔傷口。在苦難的淬煉之下，林布蘭認識了真正的基督，在他痛苦難捱的時候，他彷彿看見了真正的基督形象，彷彿嘗到被釘在十字架上的那種承受人類全部罪孽和災難的痛苦。和人類的痛苦相比，自身的痛苦又算得了什麼呢！林布蘭經此一劫算是真正大徹大悟，放下了之前的名利心。

　　一次，林布蘭偶然看到幾個凍餓在街頭的兒童，在細雨寒風中躲在別人家的屋簷下，他頓生憐愛之心。這些失去父母的孩子，讓林布蘭想起了同樣失去母愛的提圖斯，也聯想起自己的孤苦無依。其中最小的孩子才四、五歲的樣子，衣衫襤褸，凍得嘴唇發紫，緊靠著他身邊的一個大孩子在瑟瑟發抖，「原來還有比我更倒楣，更無法自保的生命。」他忙不迭的跑上前去，脫下自己的外套，將這個小孩子抱在懷裡，掏出一點零錢讓幾個孩子買麵包吃。這時的他們相擁在一起，反而有些「同是天涯淪落人」的感覺。

　　旁邊的乞丐看見林布蘭的慷慨大方，連忙爬過來向他伸出手來，他又看見一個瘦骨嶙峋的婦女抱著一個襁褓中的嬰兒和一個眼睛全瞎了的老頭……他又將身上餘下的錢全部分給了他們，他們感激不盡的向林布蘭磕頭。「怎麼這麼多窮人？病人？無家可歸的人？」林布蘭的心靈受到了震撼。他把那個四、五

歲的孩子抱在自己的懷裡，用自己的體溫去溫暖他，那孩子口中喃喃自語，林布蘭仔細去聽，竟然聽到「感謝主基督賜給我食物……」林布蘭禁不住被感動了，哽咽著對那個孩子說：「我們都在受苦，我們都需要基督，不怕，基督會來拯救我們的，一定會來的！」坐在這群乞丐中，林布蘭突然感到無比溫馨，感到他們需要他。這些在痛苦和苦難中掙扎的人們，在這樣一個地域，真誠的將這位掉入凡塵的天才緊緊抱入懷中。

林布蘭想起基督和祂的誓言：「我是為病人和有罪的人來到人間的。」此時他好像領悟了這句話的真正含義。他感到自己離基督很近，基督就好像站在自己的身旁。他遵從命運的召喚，在自己虔誠的信仰裡尋找精神沃土，尋求自由與超脫。他自認是神聖藝術的祭品，認定殉道者的命運，用磨難來砥礪自己。

《聖經》再次滋養了他，他想起上次從《聖經》中獲益還是在畫猶大出賣基督的歷史畫的時候，那時的自己一心想要鑽研繪畫技巧，成為最優秀的畫家，現在想起來才覺得自己已經走了很遠了，當時的自己太年輕也太天真，只知道世間的「小我」，不知道畫家悲天憫人的「大我」情懷。林布蘭在精神上又找到了一片遼闊無邊、令人愉快的「幻覺境地」。

經歷了極大的磨難，林布蘭在繪畫藝術上也逐漸成熟起來，他把自己痛苦的靈魂透過藝術皈依宗教，現在他的畫作終於可以不受訂畫人的擺布，隨心所欲的表達自己的所思所想

了。當然在所有主題中，他最想創作的還是反映社會底層窮苦百姓題材的作品。在林布蘭的一生中從未有一刻像現在這樣，他感覺到自己與窮人是同呼吸共命運的。

和葛切的官司仍在持續，對阿姆斯特丹的空氣感到窒息，產生了一種前所未有的厭惡感的林布蘭，偷偷的到附近的鄉村隱居了一段時間。

阿姆斯特丹近郊的農村，風景秀美，空氣清新，藍天一碧如洗，四周幽雅恬靜，最主要的是那裡沒有惱人的指責聲。林布蘭置身於大自然的懷抱，治療被重創的內心，彷彿是基督的旨意，受傷的林布蘭有福了，樸實無華的鄉村風景，陽光、樹木、多變的雲彩、廣闊的景致、深遠的天空，河流和溝渠，風車與磨坊，橋梁與農莊，都激起林布蘭強烈的創作欲，他深得慰藉，擁有了崇高與寧靜的心境。

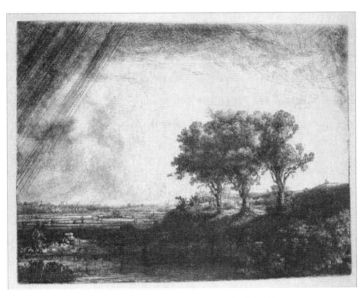

〈三棵樹〉（*The Three Trees*）素描稿

〈三棵樹〉（*The Three Trees*）的銅版畫就是根據此地的風景速寫而成的，這幅畫以大雷雨來臨前為背景，構圖簡潔有力，三棵茁壯成長的樹，在一望無際的原野上突兀矗立，在暴風雨來臨前，在電光驟風的震撼中，歸然不動，強悍的生機和堅忍不拔的品質成為林布蘭信念的象徵。

林布蘭在風中呼吸到了另一種清新的氣息，它來自人間的痛苦與創傷，不經歷磨難的人難以呼吸到這麼美妙的空氣。那是基督對生靈們的愛撫，它散播在人間的四面八方，猶如曠野中的花朵，為疲累和飢渴的旅人們帶來溫馨。

〈三棵樹〉（*The Three Trees*）成品

　　林布蘭在一個新的高度鳥瞰人生之後，又回到紛繁龐雜、冷酷無情的現實生活之中。此刻，他的肉體已經生長出足夠生存下去的勇氣、力量和信念。不論是面對冷嘲熱諷，還是流言蜚語，不論是人身攻擊，還是對他命運的悲憫同情，他都非常冷靜，他比所有人更了解自己，了解自己來到這世間的使命。

　　回到阿姆斯特丹，林布蘭即刻著手創作一幅他已經思考了很久的銅版畫——〈基督醫治病人〉（*The Hundred Guilder Print*）。他要畫一個基督，能讓受苦的人強烈的感受到的基督。基督充滿人性，無論災難還是痛苦，無論辱罵還是不義，都不能毀滅的溫暖人性。

　　這幅〈基督醫治病人〉問世之後，引起社會上廣大窮苦人民的極大迴響，使人們震驚，贏得了大眾的讚揚。人們爭相購買，在拍賣的時候甚至打破以往的拍賣紀錄，出現了一百盾一幅的高價，這使林布蘭的經濟狀況暫時有所緩解。

　　與葛切的官司也有了好消息，起初這個女人得到廣泛的同情與憐憫，林布蘭遭到輿論狠狠的抨擊，但是隨著時間的過去，也沒見這個女人「懷孕」的腹部隆起。法院又重新查出她與其他男人有染，特別是當她被醫生確診患有精神分裂症後，法院做出了林布蘭無罪的最後判決。林布蘭終於贏得了這場官司，但在經濟上和名譽上都已經吃盡了苦頭。不知為什麼，他沒有過多的考慮自己的名聲，心裡仍對敗訴的葛切充滿憐憫之情。

　　教會對他的〈基督醫治病人〉發難，引起社會上的軒然大波。牧師們在布道的講壇上公然宣稱：「有位道貌岸然的畫家畫基督為窮人治病，他怎麼有這個資格呢？」還有牧師嘲笑林布蘭：「他自己已經病得很厲害了，還是先治好自己再管別人吧！」「他的銅版畫居然賣到一百盾的高價，真是不可思議，人們要警惕，千萬不要被他從錢包裡掏走那辛辛苦苦賺來的每一枚銀幣！」教會好不容易抓住林布蘭的這個把柄，豈能善罷甘休？他們不滿法院的判決，拚命要找些事情出來敗壞林布蘭的名聲。

〈浪子回頭〉

一位從義大利來的年輕貴族，在星期五的下午，來到猶太人寬街，專程拜訪林布蘭。看過畫後，林布蘭留他共進晚餐，剛開始用餐，客人就說：「剛剛看了您的畫稿，我非常激動。不瞞您說，此次我來到阿姆斯特丹是受了一位贊助人的委託來專程拜訪您的。可惜我不能將這位贊助人的名字告訴您。他讓我問問您，是不是願意按拉斐爾的手法替我們畫幅聖母像？」

「我已經按照林布蘭‧范萊因的手法畫了很多幅聖母像了。」林布蘭忍不住開起玩笑來。

「您大概還不知道，這位藝術贊助人對您的作品極為看重，他認為您是當代最偉大的畫家之一。不過他認為您的畫作受到了您的家庭和社會環境的影響很大，畫得過於隨意了一些，如果您肯稍稍做一些改動，往拉斐爾的風格靠一些，再替『聖母』、『聖子』頭上加上一片光，這只是您本人能看出來的小改動，那麼您就會得到贊助人那方面不計價錢的報酬。」

「謝謝您的那位贊助者，蒙他過獎，不勝感激！只是很難從命，我之所以按照我的方法畫，是因為這恰恰是我的方法，要我改變它，這就跟改變我的身體和髮型一樣困難。我何嘗不想按照你們的要求畫出讓世人滿意的畫來，那樣我就能變成大富翁了，對吧？」

「啊，看來您不願意那樣做，我真為您感到可惜。然而，我

剛剛看了您的畫作，依舊被您的畫作感動，真的很喜歡，每幅作品都是傑作。我會將我的想法寫信告訴我的贊助人，看他是否改變想法。我會盡快給您回音的！」說著，客人起身告辭了。

凡是了解林布蘭的人都知道他是不會那麼做的，他不喜歡受人指使，不喜歡受束縛，尤其在藝術創作上。那種不向訂畫人讓步的固執個性，使他酬金高昂的作品幾乎絕跡。

就在此時，幾個外出速寫的學生回來，談到一樁離奇的謀殺案，這已經是阿姆斯特丹街知巷聞的案件了。在波西米亞王飯店附近，一名外來的陌生中年男子在半夜離奇的被殺了。清晨，從婚宴回來的市民發現了屍體並立即報了案。警察趕到現場，經過仔細搜尋和勘察，發現這名男子身上所有的口袋都被掏空，扔在地上的一把刀沾滿血跡，警察認定這是一起搶劫凶案。

經警方調查，證實了這名男子與一個犯罪集團有關聯。他們調查了旅館、酒館和所有輪船碼頭，發現這名男子在本週內和另外一對夫婦模樣的男女一起乘船從英國來到阿姆斯特丹，三人落腳在案發的旅館內。下午的時候這名男子出去過一趟，像是怕人發現似的，是偷偷從後門走出去的。據值班的侍者回憶，這名男子還問了赫特渠畔街的位置，他出門之後，那對夫婦悄悄的跟在他的身後。晚上的時候三個人才先後返回。到了凌晨，那對夫婦說有事就匆匆的離開了。侍者見他們沒有帶行李，以為他們只是離開一下子，但是自那之後卻再也沒有回來。

　　直到案發，警察詢問到旅館，侍者才帶他們上樓開門尋找，除了一些零碎的衣服和一個破破爛爛的皮箱，就剩下那張扔在床上沒有付款的住宿單了。很顯然，那對男女追殺了他，並搶走了他隨身的財物。

　　林布蘭聽完整個謀殺的案情之後，有個細節引起了他的注意，他問那個學生：「你沒聽錯？死者打聽的是赫特渠畔街？」「這個關鍵的細節怎麼能聽錯呢？老師，他要找的就是您住處前面的那條街——赫特渠畔街呀！」

　　說起這條街，林布蘭簡直太熟悉了，因為凡·隆恩醫生就住在那條街上。林布蘭隱隱有一種預感，有什麼不幸的事要發生了。

　　這天，凡·隆恩醫生起了個大早，因為醫學會今天輪到他替學生們上解剖課。用過早餐，他便提個箱子，提前到達了解剖廳。學生們還未到，他又抬頭欣賞了一下自己的朋友林布蘭的傑作——〈尼古拉斯·杜爾博士的解剖學課〉。

　　學生們到齊之後，圍在解剖台的四周，解剖臺上的屍體像往常一樣用一塊白布蓋住臉以示對死者的尊重。解剖用的屍體由市政府提供，醫學會來安排這一系列的事宜，擔任解剖課老師的醫生無權過問屍體的來源，也沒有必要過問。

　　凡·隆恩醫生戴上手套，熟練、從容的剖開屍體，從胸腔內取出心臟，他今天要向學生講解內臟的構造，首先得從心臟講

起。他正準備侃侃而談，一位學生為了看清楚心臟的形狀，不小心碰掉了蓋在屍體臉上的白布，無意中，凡‧隆恩醫生看到了死者的那張俊臉，剎那間他愣住了！這怎麼可能？躺在解剖臺上的屍體正是他的親哥哥！他手上拿著的正是同胞兄弟的心臟！他不相信，定睛再看，得到確證，他眼前一陣發黑，失去知覺，由學生抬回了家。

　　他醒來時，聞訊趕來的林布蘭和羅伊斯伯爵都守在他的身邊，這兩人都是凡‧隆恩醫生共患難的摯友。慘痛的打擊使凡‧隆恩醫生說不出話來，只能嗚嗚的啜泣，翕動嘴唇說：「看見了哥哥，看見了哥哥。」一想到同胞兄弟竟然以這樣慘烈的方式見面，凡‧隆恩醫生兩眼就止不住流淚。林布蘭雖沒見過凡‧隆恩醫生的哥哥，但是他聽人提起過，凡‧隆恩醫生的父母去世後只留下了兄弟兩個相依為命。他的哥哥是個不安分的人，早年由於不滿家庭的束縛，不滿周圍的環境，離家出走，流浪到了英國，後來在倫敦定居。靠自己的辛勤勞動，哥哥不僅學會了金銀首飾匠的手藝，還娶到自己愛慕的女人，成立家庭；誰知這個女人與一個好吃懶做、遊手好閒的騙子勾搭上了，吵著要和他離婚。他不忍心看著妻子和那個男人吃苦，因為他仍然愛著自己的妻子，所以他用自己拚命工作換得的收入供養他們二人。隨著年紀漸長，思鄉情濃，他寫信回來尋找親人。凡‧隆恩醫生回信給他，說父母已經過世，生前一直思念著

他，盼他歸來。哥哥回信說他對不起父母，一定要回到阿姆斯特丹，後半輩子要和弟弟一起生活。只是立即啟程還有困難，決定了行程後會立即通知他。凡‧隆恩醫生一直盼望著哥哥的歸來，還在房子裡安排了哥哥的房間，想讓哥哥一回來就感受到家的溫馨……萬萬沒有想到是這樣的結局。

原來他哥哥決定回阿姆斯特丹之後，那對好吃懶做的男女眼看著生活無著，不顧哥哥執意反對，緊隨著他來到阿姆斯特丹。他害怕牽連弟弟，堅決不肯透露凡‧隆恩醫生的住址，想暗地裡自己去找，然而最終還是沒有擺脫掉他們，被謀財害命。

經過多方面的溝通，阿姆斯特丹當局同意把這件案子當作一件特殊案件來處理，但是仍然不允許把凡‧隆恩醫生的哥哥葬在教堂的墓地裡，因為按照阿姆斯特丹的法律，凡是與犯罪集團有牽連的死者，和絞刑犯一樣，不准進入教堂墓地而只能用作醫學解剖，所以凡‧隆恩醫生哥哥的屍體才會被送到解剖廳用於醫療教學。凡‧隆恩醫生只好在教堂旁邊埋窮人的地方為哥哥買了一塊安身之地。

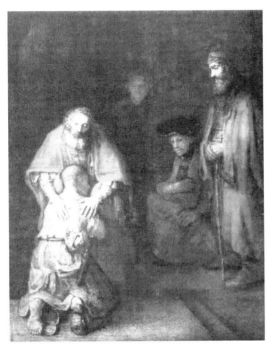

〈浪子回頭〉（*The return of the prodigal son*）

　　林布蘭去參加了葬禮，他知道凡‧隆恩醫生為了讓哥哥有個完整的屍體，撐著自己病重的身體，堅持替哥哥做完了屍體的縫合手術，把那顆浪子回頭的心重新安放到胸腔內。

　　不善言辭的林布蘭，感到無法用言語安慰凡‧隆恩醫生那顆受重創的心，葬禮之後，他回到自己家裡，急急翻找出那塊已經在上面修改過多次的〈浪子回頭〉（*The return of the prodigal son*）的銅版畫原型，帶著強烈的情感修改畫面，一針一針刻到深夜，並連夜趕製出來。

　　第二天清晨，一夜沒睡的林布蘭捧著一個扁平的小紙包，放在了凡‧隆恩醫生的床前，凡‧隆恩醫生打開一看，是一幅嶄新的極為感人的〈浪子回頭〉銅版畫，上面還留著墨跡的清香，在這幅畫的下方，林布蘭用工整清晰的筆跡寫了下面的話：「永遠悼念，讓我與你一起分擔悲傷。」

　　沒有聲音，兩雙手握在了一起。

第六章　苦難歷程

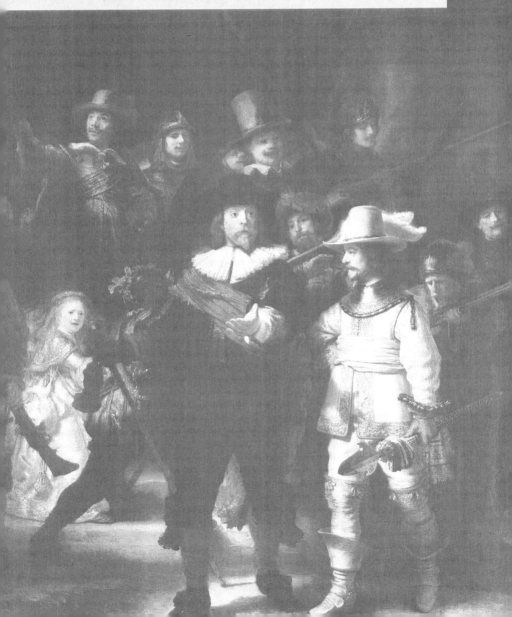

不被承認的婚姻

　　自從被葛切糾纏之後，林布蘭是「一朝被蛇咬，十年怕草繩」，他從此再也不敢找年輕的保姆來照顧提圖斯了，在案子審理期間，他只是隨便僱了一名老人替他照顧提圖斯，除了每日為麵包奔忙，絕大多數時間他都投入繪畫的創作中，可這終究不是長久之計。

　　葛切的案件告一段落後，很多真正關心他的朋友又和他恢復了來往。與猶太人的互動也越來越多，不少猶太畫商經銷他的版畫，並與他熟識起來。其中猶太畫商弗蘭遜就是他的好朋友之一，每當看到林布蘭家裡雜亂無章的樣子，弗蘭遜就勸他再找一名女僕。提圖斯需要一名固定的保姆，弗蘭遜更是熱心的為他物色起來。

　　一天，弗蘭遜帶來了一位非常年輕的鄉下女孩。這女孩個子很高，只有十八、九歲的樣子。弗蘭遜告訴林布蘭，這女孩是從荷蘭、德國邊境的一個小村子到阿姆斯特丹來找工作的，弗蘭遜問她願不願意做一段時間的保姆工作，她就答應了。於是，弗蘭遜就領著這個鄉下女孩到林布蘭的府上來。這個鄉下女孩手裡提著個包袱，一進門就抬頭怯生生的四下張望。她看到林布蘭和弗蘭遜從樓梯上下來，趕緊把頭低下去。

　　站在樓梯口的林布蘭，謹慎的打量著這個女孩，她穿著一身淺棕色的緊身布裙，頭上繫著一頂白布帽，一副鄉下人的打

扮。女孩的頭低得幾乎看不到臉，儘管如此，林布蘭還是感覺到了這個女孩身上有一股乾淨得如同泉水一樣的氣質。

「妳幫什麼人做過保姆嗎？」林布蘭問道。

「沒有，但我會做很多事。」女孩的頭稍微抬高了一點，聲音不大，林布蘭卻聽得很清楚。

「妳來過阿姆斯特丹？」

「沒有，這是第一次。」

「妳叫什麼名字？」

「韓德瑞克‧斯托芬（Hendrickje Stoffels）。」她抬起頭，望著林布蘭，靦腆的回答道。

畫家的眼睛是厲害的，林布蘭看到一張散發著青春光澤的、美麗的臉和一雙明亮的大眼睛，那眼睛裡透露出純潔無瑕和溫柔的理性。不知怎麼的，他對這個女孩一下子充滿了好感。然而，林布蘭馬上克制住了想要立刻留下她的衝動，理智告訴他不能再惹上葛切那樣的麻煩，越是想要僱用的人越是要追根究柢，弄清底細：「家裡還有什麼人嗎？他們都在做什麼？」

「還有父母，他們都在老家做農事。還有個姐姐，已經出嫁了，在家鄉附近的布里佛爾特村，家裡再沒有別的親戚了。」

「妳的老家離阿姆斯特丹大概有多遠的距離？」林布蘭被葛切弄得心有餘悸，葛切的家離得太近，有點什麼風吹草動她就喊來娘家人助威。

「啊，我算算呀，大概有一個星期的路程吧。」斯托芬想了想回答。

林布蘭這下徹底放了心，離這裡很遠，大概是不會有什麼事，即使發生什麼事，也來得及應付。他突然覺得這女孩很文靜，知書達禮，不禁問道：「妳一定念過書吧？會不會寫字？」

「我沒有念過書，也不會寫字。我很想念書，但是家裡很窮，也不讓女孩子念書。」她紅著臉答道。

「好吧，妳就留下試用一個月。每個月的薪水是三十盾。那間是保姆房，妳去整理一下就可以住下了。妳先休息一下，等等帶妳去見提圖斯，就是我的兒子。妳的主要工作就是照顧他，順便整理一下這個家。」

「是，主人。」

弗蘭遜得意的問林布蘭：「怎麼樣，不錯吧？完全是按照你畫的〈聖家族〉（*The Holy Family*）上的聖母瑪利亞的形象找的。」

「看上去似乎可靠，不知道以後會怎麼樣。」

「不管怎麼樣，提圖斯又有人照顧了，你又可以騰出全部精力來畫畫了。哎，你還得趕製一批安羅斯牧師的銅版肖像畫，門諾會教徒又有人要買……」

斯托芬的到來，改變了林布蘭的整個生活。猶太人寬街的這棟大房子裡又有了生活的氣息。整個家整理得乾乾淨淨的，

小提圖斯也被打扮得漂漂亮亮的，飯菜做得美味可口，林布蘭非常滿意。

　　如一縷陽光溫暖的照進林布蘭的心裡，斯托芬的出現使他的生命注入了希望和愛的血液。每天清晨起床，林布蘭不再感到苦澀，他深感快慰，對基督的賜予滿懷感激之情。朋友們也來得勤了。他們每次看望林布蘭，都能感受到禮貌周到的款待，嘗到十分可口的飯菜，看到這位女孩對孩子和林布蘭無微不至的照顧，有位朋友甚至開玩笑說：「嗨，林布蘭，你這老鰥夫哪來的這個福分？」說得林布蘭心裡喜孜孜的。

　　此時藝術走向成熟的林布蘭遇到了生命中第二個鍾愛的人，他不僅追求著樸素、內在、真摯的藝術之境，也正追求著花一般美麗善良的「愛神」。但是林布蘭的愛意需要宣洩，他把他濃濃的愛意轉化為藝術創作不竭的靈感，早年他讀《聖經》的時候就看到過蘇珊娜與拔示巴的故事，他也曾經以莎斯姬亞為模特兒，畫出他想像中的蘇珊娜沐浴的一幕。見到斯托芬，林布蘭想再創作一幅〈蘇珊娜〉（Susanna）。像以前一樣，他仍把故事的場景安排在蘇珊娜急忙回頭上岸，準備穿衣但還來不及穿衣的那一幕。不同於前一幅畫的地方，是在驚恐的護住自己身體的蘇珊娜背後，他要塑造出兩個色鬼的形象，令這個故事的畫面講述更加完整。

　　林布蘭請求斯托芬為自己擔任一次裸體模特兒，這是請

求，不是命令。斯托芬在林布蘭家裡感到自己是個受尊重的人，沒人像林布蘭那樣溫柔體貼的愛護自己。連鄉下的父母也未曾給予她這樣的溫暖。作為下等人，她的存在不值什麼，無異於這個世界上的貓狗。來到這個陌生的大都市，她沒想過要回去，更別說要保持清白的身子。況且已經到了青春年齡，遲早都要嫁人的她，只祈禱能夠碰上一個對自己好點的男人。對於林布蘭的照顧，她只能以拚命工作來報答。

　　然而，林布蘭的這個請求還是嚇壞了這個鄉下女孩。這就意味著全身脫光給他看，她覺得害羞極了，她猶豫著。這個畫家是個非常善良的好人，但是的確有她不能理解的地方。斯托芬沉默不語的低著頭，林布蘭不想勉強她，轉身想要離去，卻聽到斯托芬輕輕的說：「我願意，不過請不要把我畫得太像。」

　　第二天在約定好的時間之前，斯托芬做完家務，待提圖斯熟睡之後，來到林布蘭的畫室。林布蘭已經將一切準備工作做完。他越尊重她，就越將她看成是不可多得的珍寶，對自己實行嚴格的戒律。當斯托芬脫下衣服擺姿勢時，他也絕不藉故去動手動腳，只是口頭上提示，讓斯托芬自己體會。

　　緊湊的工作開始了，當面對造物主的精美造物，林布蘭仍然充滿崇敬，滿懷熱情的揮筆，沉浸在美妙的幻覺世界裡。他畫得很快，當他在初稿上畫下最後一筆時，還未從幻覺中清醒過來，竟拿著畫筆，雙眼痴痴的向斯托芬走去。斯托芬緊張的

望著他，他走到斯托芬面前，用沾滿顏料的雙手捧起她的臉，吻了吻她的唇。斯托芬的身體像閃電般縮回，下意識的抓緊自己的衣服，臉一下子變得通紅。林布蘭才發現自己的魯莽，尷尬的解釋：「喔喔，對不起，我太衝動了，我忘了告訴妳，今天已經畫完了，妳可以穿上衣服了，請原諒。」

林布蘭重又走回畫架，背過身去默默的整理起畫具來。

斯托芬被林布蘭深深的打動了。剛剛那一吻讓她的心中一下子甜蜜起來，內心升騰起一股陌生的情感，林布蘭的尊重和愛護讓她對林布蘭的好感又向前邁了一步。初嘗了愛情的滋味，眼前這個矮胖的中年男人一下子嵌進了她的心裡。

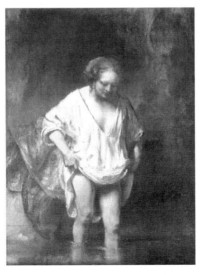

〈溪流中沐浴的女人〉（*A Woman bathing in a Stream*）

　　他倆的愛情，在互相尊重和敬愛中發展起來。林布蘭內心充滿了創造的歡樂。在他的創作熱情的指導下，斯托芬在他的筆下幻化成「皇后」、「精靈」、「花神」等等美妙的形象。此刻全心沉浸在愛情裡的林布蘭忘記了葛切的教訓，還是沒有忍住對斯托芬做到「發乎情，止乎禮」，最後美麗的斯托芬還是懷孕了。

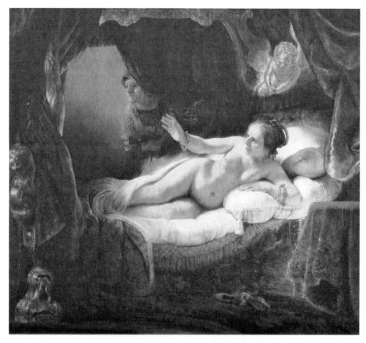

〈達那厄〉（*Danaë*）

　　這可把林布蘭高興壞了，一心想要給斯托芬一個名分，他越來越覺得像斯托芬這樣年輕的女孩沒名沒分的跟著自己這

個鰥夫，實在是委屈了她，內心對她的愛意和憐惜更加深了一層。其實在林布蘭朋友的眼中，斯托芬早就是這個家的女主人了，她不僅善良的照顧林布蘭父子二人的生活起居，把這個家的一切打理得妥妥當當，而且還激發了林布蘭的創作熱情。與林布蘭合作的畫商朋友們明顯感到，自從斯托芬來到後，林布蘭的創作量大幅提昇，其中大部分還是以斯托芬為原型的作品，畫風也更加明朗豔麗，看得出來這個女孩給了林布蘭人生的第二個春天。

但是現實總是無情的，林布蘭遲遲無法與斯托芬完婚，其中最主要的原因還是莎斯姬亞的遺囑。當年莎斯姬亞的遺囑規定，一旦林布蘭與其他女子再婚，莎斯姬亞留下的五萬盾的遺產所有權就要歸提圖斯，但是哪來的五萬盾的遺產呢？當年莎斯姬亞死後，因為她的親戚的百般刁難，林布蘭感到萬念俱灰，自己被上層社會徹底拋棄了，不！應該說根本沒有接受過！林布蘭最終根本沒有拿到一分錢，但是現在如果他想與斯托芬結婚，他就必須先理清幾年前的財產糾紛，拿到莎斯姬亞的遺產，然後再到法院填寫數不清的表格，辦理繁雜的手續，這一切的一切，由於那些刁鑽難纏的姻親，根本是不可能辦到的！

所以林布蘭與斯托芬只能一直同居下去，儘管善良的斯托芬一直安慰林布蘭自己不在意名分，可是林布蘭的內心始終難安，斯托芬越是善解人意，林布蘭越是感到對不起她。

　　然而懷孕的肚子隨著時間的推移越來越明顯，鄰居們的閒言碎語滿天飛，斯托芬沒事就不出門，即使出門也盡量穿著寬鬆的袍子。即使這樣還是沒有逃過教會的折磨。阿姆斯特丹的宗教協會做出一致裁決：鑑於一名來自平凡鄉村地區的女子韓德瑞克・斯托芬與一名叫林布蘭・范萊因的畫家姘居，宗教協會做出決定，命令斯托芬八日以內前來宗教法庭受審。

　　傳票在晚上六點左右送到了林布蘭家中，鄰居們看到郵遞員送來蓋著「阿姆斯特丹宗教協會」圖章的傳票，都圍上來看熱鬧：「哈，要受審判了，我都說了男女姘居能有什麼好下場，現在連孩子都有了，真是不知羞恥。」

　　「可不是，現在牧師要審問他們了，看這個畫家有什麼可說的。」他們猜錯了一個細節，傳票上只有斯托芬，沒有林布蘭，因為他早就被教會除名了。拿著傳票的斯托芬緊張的看著林布蘭，她在等這個家的主人發話。

　　「別理它，讓他們都見鬼去吧！」林布蘭一把抓過傳票撕了個粉碎，「不要害怕，他們不敢把我們怎麼樣，妳只管放心。」

　　一個星期後，第二封傳票又來了，這次是林布蘭收的，還沒到斯托芬手裡，林布蘭就先一步把它丟到了溝裡！還對著送傳票的郵遞員大聲威脅：「你要是再來糾纏我妻子，看我不把你按到門後的那條臭水溝裡！你主人有話，叫他親口來對我說，你們別再來煩我了！」

　　相對於林布蘭的桀驁不馴，被公開指責「同居」的斯托芬嚇壞了，她吃不下飯，也睡不著覺，面對強大的宗教勢力，她感到走投無路，而且她深知像林布蘭這樣不管不顧、一意孤行只會更加惹怒教會，把事情越鬧越大。善良的斯托芬決定瞞著林布蘭，偷偷去宗教法庭受審。她獨自認了罪，面對一群食古不化的衛道人士們的惡毒指責，她只能求饒。作為對「罪人」的懲罰，斯托芬被剝奪了參加禮拜和領取聖餐的權利。

　　斯托芬的內心受到了極大的傷害，要不是有林布蘭做她的精神支柱，她恐怕早就倒下了。從宗教法庭回來的那天，她昏迷不醒，還不斷的流冷汗，說夢話，嚇得全身發抖，多虧凡·隆恩醫生趕到，替她注射了鎮靜劑才安靜下來。

　　這種打擊對於一個即將分娩的孕婦幾乎是致命的，它直接造成了斯托芬的難產。她的分娩持續了三天四夜，痛得斯托芬只求速死，不幸中的萬幸，最後她與女兒「科妮莉亞」（Cornelia）還是活了下來，母女平安。

破產的打擊

　　林布蘭在經歷過了教會的干預之後，立即又投入到他的工作之中，原本負責這個家庭財務的斯托芬也在養病和照顧新出生的嬰兒，他們兩個人都沒有發現一場更大的危機正在悄悄的逼近。

　　林布蘭的財政狀況實在是令人擔憂，他沒錢了就去找人借，到處舉債，又從不記帳，所以他也不清楚自己到底欠了多少錢的債務。再加上他年輕時養成的豪奢的習慣，只要他想要的東西，就會想方設法、不顧一切的得到，手頭沒有錢的時候，任何人都可以成為他的債主。

　　最可怕的是，他以一般人都認為是財務上最危險的「連鎖借貸」在舉債。比如說他先向某個猶太商人借了一千盾，為期一年，百分之五的利息，他再向另一個人借一千盾，為期半年，利息百分之六，他就會用從第二個人那裡借來的錢去還第一個人的債。這樣循環往復，外加累積利息，債就會像滾雪球一樣越滾越多。這種「連鎖借貸」在二十年之後的結果可想而知。

　　林布蘭本應該清楚他自己的財務狀況，但是他卻從不把這些「小事」放在心上，所以一點也不了解自己的危機。大帳、小帳數不清，大債主、小債主也越來越多，林布蘭終於不知不覺的陷入一個無法掙脫的、被債主們包圍的困境之中。

　　以前，人家憑著他良好的經濟狀況和高貴富有的妻子才不斷借錢給他，後來又聽說他有大筆的遺產也很放心，但是現在人們對他財務狀況的懷疑越來越多。他妻子留給他的那筆「遺產」，遲遲不用來還清欠債，到底用來做什麼了？有人偷偷暗示法院，懷疑他的還債能力，還有人請銀行對他的經濟情況進行調查。

從銀行出具的林布蘭的經濟情況調查裡，一些人真正了解了林布蘭的經濟狀況，他早就窮困至極，瀕於破產。調查報告中說：

「⋯⋯早在西元 1636 年，林布蘭買下了他現在居住的位於猶太人寬街的房子，原房主是帕爾東斯牧師，房價是一萬三千盾。議定買下一年之後先付四分之一，其餘六年內分期付清。這棟超出了他生活地位的房子，據說是為了配上他妻子娘家的地位而購置的。妻子繼承父母遺產共五萬盾，但是這筆錢他似乎分文未得，因為即使他曾花大筆金錢購買他所熱衷的古玩時，也付不出應該分期付清的房款。

「此後，他似乎已經忘記了他還有未付清的房款，連本帶利不打算償付了，而利息卻逐年增加，現今已達八千多枚銀幣，是他的財力遠遠無法支付的。在私人方面，目前僅知除了八千多枚銀幣的房款外，他至少在本市參議員科納里斯·奈生手上還有 4,180 枚銀幣的借據，在本地商人凡·赫支庇克的手上有一張 4,200 枚銀幣的借據。

「另外，還有一些能證實的債務包括，他拖欠全市各種不同人等的無數宗小額款項，如麵包店、食品店、醫生，畫框、畫筆、顏料經銷商等。

「作為銀行經理，我要奉勸你們，千萬不要借錢給這種人，如果已有欠債，趕緊討回，如果他願意用古董抵押，那麼就挑幾件貴重的。目前他已經陷入無法解脫的債務困境，別想從他那裡拿到分文現金。

「我們的結論是，資產：以高價抵押出去的一棟房屋和滿屋子的藝術品，但是鑑於當前對英戰爭導致的經濟蕭條，他的藝術品此刻很難估價，他即使有意還債，手頭也沒有可以抵債的有效證券和存款。負債數額：不詳，但遠遠超過了三萬枚銀幣。信用：此人為零。」

這份經濟調查報告下面還註明了「此文件保密」。可是不知透過什麼管道，這份報告還是流傳了出去，現在「林布蘭要破產了」在阿姆斯特丹已經成為公開的祕密。林布蘭頭痛欲裂，每當等這些食品商、麵包師、賣肉的、賣菜的、放高利貸的走了之後，他就叫斯托芬拿酒出來，靠它刺激白天衰弱的神經來維持晚上的工作。當他工作了一整夜剛想休息一下的時候，大門便被催債人擂鼓般的捶得咚咚響。

林布蘭正如自己所說，生活方面毫無智慧，他不知道「秩序」和「規律」是有望剷除破產惡魔的手段，如果事先不弄清楚自己欠了多少債，他就永遠也還不清。跟不知數目的債務搏鬥，如同在黑暗中跟看不清的敵人搏鬥一樣。但到了這個節骨眼上，林布蘭仍然拒絕花時間來認真思考、嚴肅對待這個問題。

林布蘭開門一看，今天來的是住在臨街的麵包師和鎮上的顏料商人，這個顏料商人提供的顏料，是林布蘭試用之後感覺全阿姆斯特丹品質最高的，所以理所當然他的顏料售價最高。往日對於金錢沒有概念的林布蘭哪裡管這些，他只知道囑咐顏

料商：「只管給我最好的，錢不是問題。」可是現在問題來了，長年賒欠顏料商的結果就是自己到底欠了多少錢也不知道。只見討債人氣勢洶洶的衝上門來，顏料商手裡拿著賒欠的單子，理直氣壯的朝林布蘭喊道：「林布蘭，今天你必須還了之前賒欠的顏料錢，否則我今後將停止顏料的供應，你上次問我要的新顏色也暫時不給你了，等你還清欠債再說。」「不好意思，我現在手頭實在沒錢，你看能不能過幾天還給你呀，顏料您可千萬不能停，我還指望它作畫呢！」「過幾天？那到底是幾天呢？我告訴你，今天別想用這樣的理由輕易的把我打發了，這個理由我已經聽過太多次了。今天我不討到錢就不走了。」一旁的麵包師也連聲附和：「是呀，是呀！我們今天都不走了，看你有沒有錢！」

　　林布蘭此時被他們兩個弄得焦頭爛額，再加上一夜沒睡，現在只感覺到頭暈目眩，四肢無力，內心一股絕望之情升了起來。討債人越聚越多，他們大吵大嚷的把兩個孩子吵醒了，兩個孩子驚慌失措的哭起來，斯托芬也害怕極了，只能盡力哄著兩個孩子：「好了，乖，快別哭了。」

　　終於有一個討債的人坐不住了，他直接對林布蘭喊道：「你別在我們面前裝可憐，欠債還錢，天經地義，今天我們是一定要討到錢回去的。如果你還不出錢來，我們只能拿你們家的藝術品來抵債了。」

　　說完這話，他真的在客廳裡走動起來，他看中了一幅掛在拐角處牆上的油畫：「林布蘭，你欠我五百盾，我看這幅油畫畫得挺不錯的，或許還能賣幾個錢，我先拿走抵債。」說罷，他就直接從牆上粗魯的摘下了這幅畫。林布蘭回頭一看，這個討債人看中的是一幅拉斐爾的真跡，這幅畫是自己的「心頭肉」呀！當初自己在古董街一眼相中的它，可是花了七百盾的高價買下來的，怎麼能讓這個不懂欣賞藝術的莽夫拿去呢？那豈不是糟蹋了名畫？林布蘭當即起身要去攔住他，可是那債主早有準備，護住油畫一甩手，林布蘭就栽在了地上。其他討債人一看這情形，立刻一哄而上，都在林布蘭的客廳裡選了自己看中的藝術品，甚至有人為了同一幅畫大打出手……林布蘭無力阻止混亂的場面，只能看著這群強盜洗劫自己的客廳，他捶著自己的大腿憤怒的叫道：「這群強盜！」

　　就在此刻，斯托芬帶著一名身穿黃色長外套的年輕人進了屋子，這個人像個案件承辦者的助理。

　　「我可以和林布蘭‧范萊因先生說兩句話嗎？」來人朝混亂的人群中高聲問道。

　　林布蘭灰頭土臉的從地上爬起來，揮了揮身上的灰塵，「我就是你要找的林布蘭，請問有什麼事情嗎？」

　　「沒什麼特別的事情，只是受人所託，把這份文件交給您。」

林布蘭走上前接過黃色的大信封，「裡面是什麼東西？」

「破產通知書。」

頓時，林布蘭一句話也說不出來了，呆若木雞的靠在那裡。來人十分明白這份文件會對當事人造成的打擊，識趣的悄悄走了。客廳裡繼續上演著爭奪藝術品的大戰⋯⋯

創作的鼎盛期

周圍一片死寂，林布蘭和斯托芬相對無言的坐著。此時遠處教堂的鐘聲敲響了，林布蘭輕聲的問道：「現在是什麼時候了？」，「晚上六點了。」，「最近總是天黑得特別早。」斯托芬眼見著林布蘭要站起來，她立刻伸手扶了他一把，儘管如此，林布蘭還是踉蹌了一下。討債的人都走光了，斯托芬終於有機會安安靜靜的看看林布蘭了，接到破產通知書的林布蘭好像一下子蒼老了十歲。他原本散發著睿智之光的雙眼充滿了焦灼，鬢角的白髮也好像是一夜之間長出來的一樣，下巴上的鬍鬚泛著青色，她突然意識到林布蘭，作為這個家的主人，的確受到了很大的打擊。

「要離開這棟房子了，這裡不再是我們的家了，其他我倒是不在意，可是斯托芬，我對不起妳呀，讓妳這樣沒名沒分的跟著我，現在我竟然連一日三餐都沒辦法保障了，讓妳和孩子們跟著我受苦了。」

「別瞎說，我跟著你很幸福，你是我見過的對我最好的男人，我一點也不後悔。再說房子沒有了我們可以再找嘛！來，我們先去收拾行李。」善良的斯托芬此刻還在安慰著林布蘭。

根據《破產法》的規定，破產者的全部財產一星期後都要被暫時全部沒收，由法院派人來一一登記清理然後再行拍賣用來抵債，破產者不得帶走任何一樣物品。

冷靜的斯托芬先帶兩個孩子回房間睡覺，然後自己一邊收拾行李，一邊安慰林布蘭：「這對我來說不算什麼，我在鄉下的時候就過慣了窮日子，住在大房子裡，我每天要打掃清潔，反而不習慣了。」

斯托芬在林布蘭破產之後更加顯示出她的善良天性。其實，一次又一次的打擊早就使林布蘭和斯托芬的精神飽受折磨，兩個人的身體都迅速的垮下去。但是斯托芬仍然以常人難以想像的勇氣挑起了這個家的重擔，因為沒有人比她更清楚，她的「丈夫」林布蘭是個生活能力極差的男人，他只能生活在自己幻想的藝術殿堂裡，想要撐起這個家，給兩個孩子溫飽的生活，這一切還得靠她。

凡‧隆恩醫生和羅伊斯伯爵聽到消息，第二天一早就趕到了林布蘭的家中，這兩位真摯的朋友，無論林布蘭遭遇多大的災難也始終陪伴在他的身邊。在凡‧隆恩醫生的幫助下，林布蘭一家找到了一處在盧新渠畔的住宅，那棟房子比起林布蘭原

來居住的豪宅實在小得很，但是由於林布蘭和斯托芬不願意接受凡‧隆恩醫生的接濟，身上只能拿出這麼多錢來租下它。他們一家終於還是要離開位於猶太人寬街的房子了。

林布蘭環顧這棟房子的一切，想起自己在這棟房子中也居住了二十多年了，這棟房子裡到處都是自己和莎斯姬亞、斯托芬的甜蜜回憶，林布蘭一下子百感交集。還有那些收藏品，它們都是自己花了二、三十年收集起來的。林布蘭撫摸著一幅幅油畫和一件件雕塑、手工藝品，他悲哀的喃喃自語：「你們是我最心愛的寶貝，現在我不再是你們的主人了，我甚至無權再撫摸你們，我真不忍心看別人糟蹋你們……」他又抬起頭，戀戀不捨的看著他煞費苦心收集起來的古董和名畫，到頭來竟沒有一件能夠保住，「讓我再好好看你們最後一眼吧，希望你們能落在有眼光的人手中，懂得你們價值的人能夠好好珍惜你們。」

匆匆而來的馬車裝好一家人簡單的行李後，迅速的離開了。

在經歷過人生的大喜大悲之後，林布蘭的繪畫思想和技藝反而成熟了，他迎來了創作的高峰期。但是，此時的林布蘭早就聲名狼藉，再加上他的畫風被認為是「過時」的，早就沒有人找他訂油畫了。

17 世紀的荷蘭，海上貿易發達，孕育出了一大批資產階級新貴，他們崇尚奢靡、細膩的畫風，力圖展現出自己這一代鉅額財富的累積，好光耀後世。所以，為了滿足市場的需求，當時

的人物肖像畫大都筆觸細膩，顏色富麗堂皇，基調明快。可惜在這個崇尚金錢的年代，林布蘭專注於他的繪畫實驗，此時的畫風更加陰暗，他嘗試以大片的黑色來強調光和影的效果，這顯然是不能滿足市場的，所以林布蘭的畫作在市場上一幅也賣不出去。

　　但是這絲毫沒有影響他創作的熱情，儘管大多數的作品不能出售，但是林布蘭還是每天持續長時間的繪畫工作，因為繪畫是他的生命，沒有繪畫，他的生命也將走到盡頭。連凡‧隆恩醫生也勸林布蘭要注意身體：「你這是何苦呢，就按照訂畫人的要求來畫吧，你畢竟還是要生活的呀！」

　　「年輕時我愛慕虛榮，喜歡把自己打扮成大富豪，竭力裝扮成很有社會地位的樣子，現在才知道我那時候是多麼愚蠢。現在我一無所有，心裡反而覺得踏實了，現在的我只想為了自己內心的真實而活著，那些訂畫人的要求恕我難以辦到。」

　　其實了解林布蘭的人都知道他是不會答應的，經歷過大風大浪的林布蘭現在早就歸於平靜。斯托芬知道林布蘭不畫畫根本活不下去，但是他的畫早就沒有經銷商肯經銷了。斯托芬有個主意，她想以提圖斯和自己的名義，合夥籌集資金，開個小畫店，以聘請林布蘭為畫師的方式，讓林布蘭得以繼續從事他熱愛的繪畫事業。如果按照這個計畫實行，他們的生活就有穩定的著落了。

斯托芬找到凡‧隆恩醫生、弗蘭遜和哥比諾兒這些林布蘭的摯友商量並請求幫助，林布蘭的這幾位摯友都被斯托芬的深明事理、忠誠善良感動了，都認為這是個既不損傷林布蘭的自尊，又能使他重拾自信的好辦法。

弗蘭遜很了解藝術市場的行情，兩年來林布蘭的油畫幾乎沒有賣出去過，但是他的銅版畫卻賣得很好，因為銅版畫經過製版之後可以大批製造，售價低廉，滿足平民的消費需求，而且自從林布蘭破產之後，無論是他的內心還是畫風都更加接近窮人，受到了大批窮人的熱烈追捧。弗蘭遜帶著提圖斯一起去追回銅版畫的原版，提圖斯經過了家庭的巨變，也早早的成熟起來，早就不是當年那個嗷嗷待哺的孩子了。他們跑遍全城，和畫商們達成協議，每印一次就付一次版稅給他們，這些畫商早就在林布蘭身上賺足了錢，而且以前經常賣畫給林布蘭，於是爽快的答應了。

弗蘭遜又打探到有一部銅版機要折價出售的消息，他僅僅用六十盾便買了下來，作為送給林布蘭和斯托芬新店開張的禮物，這使林布蘭又能放開手腳工作了。

林布蘭就像個追求純真信念不放的孩子，他無比珍惜時間，工作的專注度令人吃驚，有時不講任何經濟效益的日夜工作。他一坐在畫架前就像釘在那裡一樣，畫著一些永遠賣不出去的畫作，朋友們責怪他這樣下去無異於自掘墳墓，可他根本

不理睬，甚至連和朋友散散步的時間也不肯花。等到夜深人靜，人們都睡去了，只有上帝在旁邊觀看的時候，林布蘭還守在銅版機前拚命的工作著。當太陽染紅了整個阿姆斯特丹，工作了一整夜的林布蘭僅僅到畫室小睡一下，馬上又到畫架旁邊畫起來，生怕浪費了白天的一寸光陰。

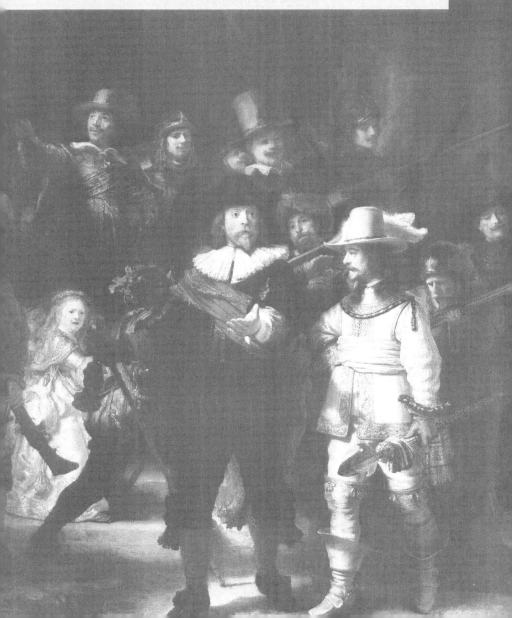

第七章　最後的打擊

新市政廳的繪畫訂單

　　八年來，阿姆斯特丹政府為了慶祝荷蘭共和國的獨立和城市的繁榮，一直在修建一座大型市政廳。由建築設計家雅各布·范·坎彭（Jacob van Campen）受命設計，現在已經全面竣工，後面的任務就是替這座富麗堂皇的大樓進行室內裝修設計了。

　　市政廳是個時髦的話題，幾乎全城人都在關注它。原本那個市政廳太老了，和如今這個面向全世界的阿姆斯特丹實在太不相稱了，所以在西元 1653 年市政廳被大火燒毀時，沒人為它可惜。新的市政廳造價不菲，但是異常結實堅固，人們期待著它能使用千秋萬代。它的地基下面埋了一萬三千九百八十根挪威松木，它的底部面積寬大，有好幾層樓的大小不一的房間，還有無數煙囪和屋頂上許多用以防火的蓄水池。

　　那麼誰來承接畫在牆壁上的大量的歷史畫、肖像畫，還有那些新審判廳天花板上的繪畫訂單呢？林布蘭的朋友們毫不懷疑他的才能，他們始終堅信他會接到訂單，連林布蘭這次也有些躍躍欲試了，畢竟這樣能把自己的藝術才華展現在世人面前。但是一切的發展卻背道而馳。據說新市政廳的訂單大部分都給了法蘭德斯畫家，就連林布蘭的學生弗林克、博爾（Ferdinand Bol）、道（Gerrit Dou）都接到了訂單，可是畫家的名單中卻偏偏沒有林布蘭，這讓大家大失所望。

　　還好有弗蘭遜這個最忠實的朋友，即使在這樣的時刻也不拋棄林布蘭，當他聽到林布蘭沒有接到訂單的消息之後，他四處奔走為林布蘭爭取訂單。但是在這樣的時刻又有誰會出手相助呢？

　　無奈之下，弗蘭遜只能找林布蘭的學生博爾，他這次也接到了新市政廳的訂單，弗蘭遜希望能透過他為林布蘭爭取到訂單。

　　為達目的，弗蘭遜只能冒昧的登門拜訪。一到博爾的家，他就開門見山的說：「博爾先生，我聽說您接到了這次新市政廳的訂單，先恭喜您！好好把握這次機會，想必今後您定能名揚天下！」

　　「喔，承您吉言，先謝謝您的好意了。」博爾顯然因為這次訂單而感到興奮。畢竟接到新市政廳的訂單，意味著自己的畫風為整個上流社會所接受，如果上帝保佑畫得出色，那麼成為家喻戶曉的大畫家就指日可待了。

　　「我這次來是想拜託您一件事情，想必您也一定聽說了您的老師 —— 林布蘭先生，沒有接到這次的訂單，沒有人比您更了解他的繪畫功底了，以他的能力，怎麼可能輪不上為新市政廳作畫呢？所以我冒昧打擾，想讓您從中斡旋，看看能不能為林布蘭爭取到一幅訂單。」

　　博爾的臉色一下子凝重起來，其實他和弗林克一接到新市

政廳訂單的時候，早就想過要為老師爭取訂單了。但是兩人更加清楚，雖然他們尊敬老師，也希望能對林布蘭有所幫助，然而如果自己出面說情，恐怕自己的訂單也難以保住。博爾坦白的對弗蘭遜說：「人們以為法蘭德斯的畫家比我們的畫家更加高明，他們處理裸體十分精細，人們喜歡他們的高雅情趣，而老師的畫風早就不受歡迎，不是嫌他太灰暗就是嫌他太濃重，再不就是太過分。作為他的學生，實際上為了生存，我們已經被迫改變了從老師那裡學來的技法，而更多的加入法蘭德斯的畫風。假如我們現在按照老師的畫風繼續畫下去，我們可能會餓死。幾乎沒有人願意買老師的畫了。現在要是我出面為老師說話，立即會遭人斥責，我們所能做的也不過是在我們的畫中多加入一些法蘭德斯的風格罷了。」

　　弗蘭遜明白博爾也有他的難處，勉強博爾為林布蘭說話恐怕只能適得其反。所以他只能黯然的離開了博爾家。可憐英雄無用武之地，新市政廳的訂單從此林布蘭就不能參與了。事情本來已經沒有任何希望了，誰知道在新市政廳裝修進行到快兩年的時候，意外發生了。林布蘭的學生弗林克突然得急病去世了，丟下手中未完成的工作無人可接。恰巧在這個時候，杜爾出任阿姆斯特丹的市政府議員，接管了重任，成為全城最受敬重的人物之一。新市政廳也不再是引人關注的話題了，當杜爾考慮由誰來接任弗林克的時候，弗蘭遜適時的向他進言推薦林

布蘭。杜爾思考了一下，他今日的聲譽與二十年前林布蘭畫的那幅〈尼古拉斯‧杜爾博士的解剖學課〉息息相關，林布蘭成就了他，對他有知遇之恩，當即他就答應把這幅未完成的畫交到林布蘭手上。

這是一幅歷史畫〈施維利斯的陰謀〉（*The Conspiracy of Claudius Civilis*），表現的是由於偉大的巴達維亞英雄施維利斯的起義，荷蘭人民擺脫了羅馬帝國的統治。這個故事成為荷蘭戰勝西班牙的英勇故事的象徵，原定於懸掛在市政廳前大廳的迴廊上。

接替自己死去的學生才得到這幅訂單的事實，當然使林布蘭的內心有些鬱悶，但是他是個天生就為了畫畫而存在的藝術家。當他在新市政廳重新拿起畫筆在牆上作畫的時候，這一切屈辱早就不重要了，林布蘭重新快樂得像個孩子。在作畫的幾個月裡，斯托芬和提圖斯也被林布蘭發自內心的愉快感染了，家裡又有了歡聲笑語。提圖斯已經長大，他專心的管理著小畫店，又聯絡經營繪畫生意，做得很起勁，而斯托芬則操持著家務，雖然生活條件遠不如住在猶太人寬街的時候，但是卻越來越有一個家的樣子了。

林布蘭針對這次訂畫的主題進行了深刻的思考：既然這是一次密謀的反叛行動，那麼場面必然發生在夜間，要等羅馬人熟睡之後才能開始行動，所以這幅畫的畫面處理更要強調夜間

的黑暗效果。再者，當時的荷蘭只是一個小漁村，是實實在在的蠻荒的北歐之地，施維利斯也不過是個蠻族的領袖而已，絕不能把他畫得穿金戴銀，一定得是粗衣麻布的打扮才行，要畫出我們北歐祖先的粗獷來。

林布蘭挑選了一幅六十英尺的大畫布，這是他創作以來採用的最大的畫布了。他想把施維利斯起義的領袖畫成一次盛宴上的中心人物，這個中心人物正以這次宴會為掩護，向那些追隨者講述這次起義的計畫。

施維利斯被他處理成一個「獨眼龍」，他要表達出一種凜然的「壯士一去兮不復還」的英雄氣概，同時還要表現出一種起義前恐怖和緊張的氣氛。整個起義畢竟是祕密行動，如何使整個場面沉浸在數盞油燈的光亮裡？這個問題竟使他好幾個月都廢寢忘食，全力以赴。最後他選擇了用暗底照射的方法，呈現出這樣的神祕氣氛，終於達到了滿意的效果。

這幅畫很有震撼力，令人驚異。「獨眼英雄」占據主要位置，他手中的寶劍露出閃閃的寒光。整幅畫面風格冷峻洗練，大刀闊斧，顯出雄渾、深沉、悲壯的意境。林布蘭仔細的端詳著自己的作品，生怕漏掉一點細節，他嘴角微微翹起，「這就是自己奮戰了幾個月的作品呀！」它幾乎耗乾了林布蘭的所有心血，「阿姆斯特丹的市民們一定會為了這幅畫而激動的！」他期待著人們看到這幅畫的反應。

交完畫件之後，林布蘭顯得有點焦躁不安，人們到底會有什麼反應呀？但是這次他等來的不是讚美與祝賀，卻是市長官員們一致斷然無禮的否定。他們說：「這幅畫真是醜怪無比！光線全部錯了！有誰見過這種怪誕的色調？色調簡直暗得讓人無法接受。」結果這幅畫壓根沒讓世人一睹真容，直接就讓林布蘭自己處理掉。

林布蘭怎麼都沒想到等待自己的是這樣的結果，他拖著本就蹣跚的步伐來到新市政廳，親手將這幅自己的心血從牆上卸下來，他一邊卸畫一邊心裡在滴血，不僅因為那是他奮戰了幾個月的傑作，更因為還要忍受把自己的畫作卸下來的痛苦。

據說這幅「龐大的怪畫」卸下來之後，林布蘭抑制不住內心的悲憤，把自己和這幅畫關在畫室裡。斯托芬敲了敲他畫室的門：「吃飯了，求您了，林布蘭，出來吧，有什麼事情，你可以告訴我們呀。」

死寂，唯有死一般的沉寂回答了斯托芬的哀求。斯托芬只能無奈的搖搖頭走開了。兩天以後林布蘭終於從他的畫室裡走了出來。斯托芬和提圖斯趕緊迎上去，「怎麼樣，餓不餓，累不累？要不要吃飯？喔不，還是先洗個澡吧！」他們倆的兩顆懸著的心終於放下了。當斯托芬走進林布蘭的畫室整理東西的時候，她看見那幅龐大的畫被林布蘭裁成了四塊，她震驚得說不出話來，要知道林布蘭是最珍惜他的作品的，這畫平時就連

她和提圖斯都是不能碰的。「把它賣給廢品處理商。」身後傳來林布蘭消沉的聲音。

最後還是無人賞識這幅畫的藝術價值！新的市政大廳裡，弗林克死後留下的那塊空壁最後由一位年輕的畫家補上。根據市政府的明文規定，對於一個實際上沒有完成創作任務的人，不能付予報酬，林布蘭只好將自己辛辛苦苦創作那幅畫得到的一千盾的硬幣，一個子也不少的轉給了那位年輕畫家。

幾個月的心血，多少不眠之夜，林布蘭換來的又是「一文不值」。

斯托芬病逝

盧新渠河畔貧窮、安寧、溫馨的生活，使林布蘭又創造了幾乎是全新的繪畫風格。斯托芬無微不至的照顧和溫柔體諒，再加上小女兒科妮莉亞的乖巧可愛，這一切都使林布蘭對生命懷有深深的感恩之情，他也漸漸從新市政廳畫件失敗的陰影中走了出來，更熱情的追求著新的生活。

每到夜裡，燭光微弱的照在狹小的桌面上，林布蘭像頭耕牛般安靜的做著自己的事情。他磨尖一根鋼針，然後在銅版的蠟面上一針一針的刻。除了眼前的這塊銅版，他什麼也聽不見，什麼也看不見。突然，他又感覺到一陣天旋地轉般的暈眩，隨著年齡的增長，這樣的情況也越來越常見了。然而，就

在同時，他的聖經主題的油畫和寓言場景的銅版畫，卻展現出最為雄闊的風格和爐火純青的技術。

早年成功的刺激和聚斂財富的欲望，以及後來養家糊口的壓力和迫於還債的逼迫，使他練就出超人的工作耐力和堅忍的意志。那時，他精力充沛，作畫時即使疲勞了也能繼續畫，幾乎是馬不停蹄的創作出一幅又一幅優秀的作品。在他強大的才能和刻苦精神的背後，他克服的不僅僅是疲勞，還有不斷襲來的人生煩惱和災難，以及長期無視健康帶來的各種疾病。林布蘭的繪畫實驗長期使用的顏料都是自製的，帶有強烈的毒性，對這一點他也不是不知，但是長期放置在家中，還是對莎斯姬亞和斯托芬的健康造成了極大的損害。林布蘭更是由於長期接觸和使用那些顏料，尤其是那些用來腐蝕銅版的東西，比如硫酸、硫黃等，他的眼睛和身體機能遭受嚴重的損毀。現在他常常覺得頭痛，心臟難受，兩邊肩胛骨疼得厲害，有時甚至全身不適。

但是在林布蘭倒下之前，斯托芬卻先一步倒下了。斯托芬多年來承受的精神重負和體力重擔，終於在她身上造成悲劇性的惡果。難產以後，她的身體沒有得到很好的休養。在小女兒科妮莉亞一歲的時候，她又罹患重感冒，本應該臥床好好休息，但是她又強忍病痛做著又重又累的家務工作，致使虛弱的身體遭受肺結核病魔的侵襲，感染上了肺病。林布蘭破產前

後，她的精神又日益處在緊張、疲憊的狀態，加上營養不良、勞累過度，肺結核越來越嚴重，大大縮短了她年輕的生命。但是，斯托芬再苦再累也咬牙挺住，不讓林布蘭為她操一點心。為了給予林布蘭無私的愛，她甚至不惜賠上自己的性命。

遲鈍的林布蘭哪裡知道這些，他每天回來之後看到斯托芬吃飯沒有胃口，睡覺經常失眠盜汗，他還以為是照顧自己、照顧這個家累著了，他只是淡淡的囑咐斯托芬：「沒事多休息休息，別做那麼多工作，知道嗎？」，「嗯，你放心吧。」斯托芬笑了笑，善良的她只想把自己的病能瞞多久就瞞多久，為林布蘭爭取更多的時間去專心的創作。

斯托芬又熬過了夏天，但是在秋天來的時候，一件在門前發生的事情刺激了她的神經，讓她的病提前發作了。

那天的午後，太陽晒得四周暖洋洋的，就連久病在床的斯托芬也忍不住讓科妮莉亞扶著自己到院子裡晒晒太陽，太久沒有晒到陽光的斯托芬下意識的用手擋了一下陽光，她在女兒的攙扶下在搖椅上坐定。「妳回去吧，我在這裡坐坐。」「嗯，那好吧，妳也不要坐太久，小心著涼了，我就在屋子裡，有什麼事情叫我就行了。」，「好。」科妮莉亞在母親身上披了一條薄毯就回去操持家務了。現在母親的身體狀況需要好好靜養，實在不能操勞，家裡的家務工作還得靠科妮莉亞。

正當斯托芬晒著太陽迷迷糊糊快要睡著的時候，她突然聽

到一個女人的尖叫聲：「救命呀，救命呀！」她睜開眼就看見一個爛醉的流氓舉著一把菜刀，正追著一個纖弱的女人不放。眼看醉漢就要抓住那個女人了，斯托芬無比憤怒，掀開身上的毛毯，不顧一切的衝出去制止那個醉漢。那個女人的叫聲吸引了周圍的鄰居來幫忙，最終，斯托芬在鄰居的幫助下救下了那個女人。

「噗！」人群散開之後，斯托芬一下子吐出一口鮮血，隨後就是劇烈的咳嗽，這可把科妮莉亞嚇壞了，她不顧母親的反對，執意找來了凡‧隆恩醫生。醫生替斯托芬檢查了一番。

「妳都病得這麼嚴重了，之前怎麼不及早就醫呢？」凡‧隆恩醫生的表情凝重起來，臉上寫滿了對她延誤就醫的責怪。

「醫生，我自己的病我還不清楚嗎？您就直接告訴我吧，我這個樣子還能拖多久？」

「如果妳積極治療，少操些心，多活幾年是沒有問題的。但是如果妳還像之前那樣糟蹋自己的身體，那我也幫不了妳。」

「我知道，但是我不想耽誤林布蘭畫畫，我要為他營造最溫馨的環境來創作，您也知道他不畫畫是活不下去的！所以，凡‧隆恩醫生，我求求您，不要把我的病情告訴林布蘭，好嗎？求您了！」

「斯托芬，妳知道妳現在在做什麼嗎？妳在玩命呀！這樣下去，妳真的會沒命的！」

「我知道，但是醫生，我心意已決，為了林布蘭，這些都值得。」

凡‧隆恩醫生被眼前的斯托芬深深感動了，這個柔弱的女人展現出了驚人的力量，醫生不得不答應她的請求。儘管如此，醫生還是在心裡默默祈禱：但願林布蘭能夠自己發現斯托芬的異樣，到時候就不算自己不信守承諾了。

西元 1662 年的深秋，一天清晨，林布蘭醒來，斯托芬沒在床上，林布蘭有種不好的預感。他連忙翻身坐起，只見斯托芬躺在離窗戶不遠的地板上，已經停止了呼吸。顯然，她是半夜感到喘不過氣來，想要起身打開窗子呼吸一下新鮮空氣。到死，斯托芬都信守自己的誓願，不願驚動熟睡中的林布蘭。

林布蘭驚慌失措的抱起地板上的斯托芬，將她放到床上，急忙喚起提圖斯去請凡‧隆恩醫生，但是當凡‧隆恩醫生趕到的時候，斯托芬的遺體都已經涼了。

科妮莉亞趴在母親的身上大哭起來，提圖斯也淚流滿面。林布蘭疲憊不堪的坐在那裡，滿臉木然的表情。

斯托芬出現在林布蘭的生命裡，給了他生命中第二度青春和藝術的創造力和活力，給了他最後幾年的快樂時光。現在，她又像天邊一道美麗的晚霞，轉瞬間從林布蘭的生命中消失了。

再畫〈浪子回頭〉

　　被打擊的次數多了，林布蘭漸漸感到麻木了，他現在算是真正的體會到了「大悲無聲」，但是他多麼希望自己永遠也不要懂呀！斯托芬是上帝賜予他晚年最珍貴的禮物，在自己得意的時候，她默默的陪在自己的身邊，不計回報的付出一切；在自己落魄得被全世界拋棄的時候，即使眾叛親離，她還是那樣溫柔相待。

　　林布蘭早就遍體鱗傷，也無所謂重與不重，疼與不疼了。命運的擺布隨處可見，除了承受，只能是承受，他開始懷疑是不是命運在與自己開玩笑，為什麼死神一次又一次的降臨在自己最親近的人身上，只留下自己這個糟老頭子苟延殘喘呢！他好痛！他也好恨！但是林布蘭清楚自己在這個世上的使命還沒有完成，他還有兩個孩子需要照顧，他們是莎斯姬亞和斯托芬留給自己最寶貴的財富，後半輩子的磨難使他特別重視家庭的溫暖與親情，特別愛護他的一對兒女。

　　林布蘭迅速的變老了，即使他自己不承認，但是每當他還像以前一樣夜以繼日的工作到天明的時候，總是感到抑制不住的疲憊像潮水一樣湧來。孩子們也成長起來了，提圖斯更是擔起了養家糊口的重擔，獨自一人挑起了小畫店的生意，但是生意也並不好做，特別是對像提圖斯一樣剛剛上手的年輕人。

一天下午，店裡來了一位穿著打扮看起來極為紳士的中年男子，他看了眼店外的招牌和提圖斯，禮貌的開口：「請問這裡有一位名叫林布蘭的畫家吧？我無意間看見過他的銅版畫〈浪子回頭〉，我十分喜歡，我想出資請他再畫一幅〈浪子回頭〉的油畫。」

提圖斯當然是大喜過望，當即答應下來，回家告訴父親，林布蘭於是起早貪黑的構思起來。

提圖斯如今二十七歲了，終於迎來了自己的終身大事，可是林布蘭現今家徒四壁，家境拮据，又有哪家女孩的父母願意把自己的女兒嫁到林布蘭家裡受苦呢？但是提圖斯年紀不小了，一直照顧著家庭，挑起一個兒子和哥哥的責任，無暇考慮自己的婚事，家裡的情況實在容不得他挑三揀四，最後他娶了瑪格達萊娜（Magdalena van Loo）——一個鄰居的女兒。

看到兒子長大成人，林布蘭當然非常高興，他想自己雖然老了，好歹有子孫在身邊；當兒子搬出這個家，放心不下老父親時，深為兒子幸福著想的林布蘭還安慰他：「這麼多年了，你照顧我盡心盡力。現在你的妹妹也長大了，她可以在我身邊多待些日子照顧我，你就放心去過自己的日子吧！」

同父異母的科妮莉亞像她母親一樣忠誠善良，從小就在艱難的環境中長大，使她具有同齡人沒有的早熟懂事，遇到爸爸的朋友和她開玩笑：「可愛的女孩，打算什麼時候出嫁呀？」

科妮莉亞就會紅著臉很認真的發誓：「我永遠守著爸爸，一輩子不出嫁！」

苦難中的這家人，無須過多的言語，他們最懂愛的含義，兒女敬愛父親又互相愛護，愛在這裡實實在在的存在於他們的血液之中。

由於提圖斯早就知道自己的這位新夫人不是什麼好相處的人，所以決定婚後搬出去居住，免得喜歡搬弄是非的瑪格達萊娜惹得老父親生氣。瑪格達萊娜家境不太好，長得也不算漂亮，可是她就是有一種莫名其妙的優越感，嫁給提圖斯，她感覺自己受了委屈。瑪格達萊娜即使在林布蘭面前也毫不避諱，直言抱怨自己「命運不濟，生不逢時，否則應該穿金戴銀的度過一生，而不是嫁給窩囊廢提圖斯」，每每都把提圖斯和林布蘭氣得七竅生煙。

與其說提圖斯愛她，倒不如說提圖斯娶她是因為自己年紀不小了，需要一個妻子，但是體質一向不好的提圖斯，絕對不會想到結婚會為他帶來的厄運，死神已經悄然而至。不知從什麼時候起，提圖斯也染上了肺結核，這種病在他身上一直以「性欲過旺」的症狀表現出來，正值青春盛年的他對此一無所知。假如他不結婚，性欲一直得到壓抑，也許能夠活得更加長久一些，但是夫妻生活迅速的削耗他的身體，再加上瑪格達萊娜終日抱怨罵人，提圖斯已經時日無多了。

西元 1668 年 9 月的一天，林布蘭家的門在半夜被敲開，提圖斯的一位鄰居匆匆跑來報信，說提圖斯突然患了重症，眼看就快不行了，叫林布蘭趕快到兒子那裡去。林布蘭讓女兒去請凡‧隆恩醫生，自己在那位鄰居的攙扶下，急急忙忙的趕往提圖斯的住處。

提圖斯在床上因失血過多而神智昏迷，他大口大口的喘著氣，臉色煞白，眼睛緊閉，瑪格達萊娜在床邊慟哭。凡‧隆恩醫生趕到，見此情形已知無法搶救。持續到第二天清晨，情況似有好轉，可到了下午，病情突然惡化，提圖斯永遠的離開了人世。提圖斯一句話也沒有留下，死因是肺結核的內出血。

林布蘭一直呆呆的坐在那裡看著兒子慢慢的死去。當抬走兒子的遺體時，他久久站不起來，他不明白命運為何會這樣對待他，讓他眼睜睜的看著死神再次降臨，抽去他生命的支柱。

這最後一擊對林布蘭來說是致命的。晚年喪子終於耗盡了他的全部力量和勇氣，持續不斷的打擊使這個百折不撓的鋼鐵硬漢崩潰了。他再也支撐不住的躺下了，連掙扎起來參加兒子葬禮的力氣都沒有，他心裡明白，自己的生命怕是也走到盡頭了。

生存下去需要勇氣，一次次的戰勝絕望，就像一次次的戰勝自己的死亡。林布蘭不在乎死神取走自己的性命，他早知結局一定是虛無，而他卻從不放棄拚搏的努力和對命運的抗爭。

一生奮鬥落個一無所有，他不悔，也從未悔過！他相信命運最終可以毀滅他，卻最終不能打敗他！可這次，他彷彿再也經不起命運殘酷的捉弄。雖然深諳生命之無常，人世歡樂之短暫，林布蘭還是厭倦了，他不禁仰天長嘆：「主呀！祢為何還要讓我再體會一次生離死別的痛苦呢？難道這些年，幾個孩子、莎斯姬亞和斯托芬的離開還沒有讓祢滿意嗎？我該怎麼做呀！」

悲痛萬分的林布蘭還記得提圖斯幾天前，要自己繪製〈浪子回頭〉，沒想到這最後一幅畫都沒能畫完，兒子就走了，永遠的離開了自己。「對！我要畫完〈浪子回頭〉，這是提圖斯臨終前交代我的事情。」林布蘭雖然大受打擊，但是他還是強忍著悲痛，他要藉〈浪子回頭〉這幅畫，讓兒子的形象永遠復活在自己的心裡。

提圖斯兒時帶給林布蘭的歡樂一幕幕浮現在眼前，兒子白皙的皮膚、晶瑩的眼睛、纖弱的體質都遺傳自他的母親莎斯姬亞。在這個爭強好鬥的世界上，男孩子生一張漂亮的臉龐實在毫無意義，但是他卻為林布蘭帶來了極大的安慰。每當林布蘭思念亡妻的時候，總是能在小提圖斯身上找到莎斯姬亞的影子，所以自從莎斯姬亞去世後，林布蘭就愛兒子如生命，常常以兒子的形象來描繪各種先知。

幼小的提圖斯常常跟著父親學習各種畫的製作過程，他不僅天資聰穎，有繪畫天賦，而且有濃厚的興趣，他是林布蘭的

希望和驕傲。兒子的死比兩位愛妻的死來得更加突然、更加慘烈，林布蘭幾乎沒有任何心理準備，一種撕心裂肺的絕望籠罩了林布蘭。在畫室裡，林布蘭終日近乎痴呆的坐著，心裡隱隱的淌著血。他藉畫中老父親的那雙手，顫顫巍巍的撫在兒子的肩上，寄予了無限的舐犢之情。

最後的自畫像

林布蘭又站了起來，堅持每天畫畫，他用提圖斯留下的顏料，畫最後的一幅畫。精神的折磨遠比病痛來得更加可怕，他開始終日咳嗽，繼而整夜整夜的睡不著覺，但是只要他的手觸到畫筆，眼睛看到畫面，痛感就會減輕不少，他的心靈和手指顫抖著，可仍然在那裡蒼勁的運動著。

能變的都變了。光線變得昏暗，人變得蒼老多病，房子變得破舊貧寒，生活變得冷冷清清。令朋友們驚異的是，每次來總有一件事情不會改變，那就是林布蘭會如一尊雕像一樣佇立在那裡不停的畫，口裡還總是碎唸著那句話：「請原諒，我得趕著把這一點畫完，這『光』馬上就要消失了，很快就要消失了……」

朋友們看到他的境遇，無不慷慨幫助，他們問林布蘭需要什麼，他總是說什麼都不需要，只需要靜靜的思考。就在這樣如瘋似癲的狀態下，林布蘭完成了他最後的自畫像。

　　雖然他之前也畫過很多自己的自畫像，但是這一幅顯然和前面的有很大的不同，這幅自畫像更像是他對自己人生的總結，他以悲劇的力量刻劃了正在衰老的自己。他那如耶穌般憂鬱的眼神，疲憊的、痛苦的注視著這個世界。那不願放棄的探究追尋的目光，彷彿先知般的洞穿人類，令駐足在這幅自畫像前的人們都會產生無比的驚懼之感。正是這樣一位老人，以悲慘一生的代價，在孤僻的畫室裡孤獨的開拓出超越時空的境界，徑直穿越各個時代，向今天的人們走來。

　　自畫像完成了，林布蘭終於熬不住了，他受夠了命運對他無情的嘲弄，終於可以到天堂與自己最愛的親人們見面了，那裡有他的莎斯姬亞、他的孩子們，還有他的斯托芬。想到這裡，林布蘭不可抑制的閉上了自己的眼睛，唇角蕩起一抹不易察覺的微笑，這絲笑容讓他蒼老的臉龐煥發出迷人的光輝。林布蘭知道，這大概是最後一次了，他把自己的一生都獻給了他最愛的繪畫。

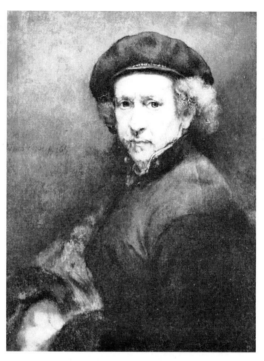

老年時期〈自畫像〉（*Self-portrait*）

　　林布蘭終於生病了，這次病情很重，急得科妮莉亞連忙找來了凡‧隆恩醫生。這些年來，也只有凡‧隆恩醫生和少數幾位摯友仍跟父親保持聯絡，如今家徒四壁，除了凡‧隆恩醫生願意看在昔日的情誼上出手相助，整個阿姆斯特丹哪裡還有醫生願意來瞧一瞧這位昔日無限風光的天才畫家林布蘭啊！

　　「怎麼樣？」科妮莉亞急忙迎上去，凡‧隆恩醫生無奈的搖了搖頭，科妮莉亞頓時覺得被人澆了一盆冷水，從頭涼到腳，

「真的沒救了嗎？」，「林布蘭的病是積勞成疾，如今又受了提圖斯之死的打擊，恐怕他熬不過來了。」聞言，科妮莉亞幾乎哭倒在凡·隆恩醫生的懷裡，醫生也分外憐惜這個身世可憐的女孩。

半個月後，這顆璀璨的藝術之星在阿姆斯特丹的上空悄然隕落，很少有人知道林布蘭的死訊，因為在這座城市人們的心目中，林布蘭早就是一個過時的畫家，死不死早就無關緊要了。

在蓋棺定論的一、兩百年後，歷史和人們開了個大大的玩笑，它讓林布蘭的靈魂復活在他的畫中，讓他的名聲大大傳揚開去，並迅速響徹全世界！林布蘭的作品變得價值連城，成為世界各大博物館競相收藏的藝術珍品，他的繪畫成就也成為全人類精神寶庫中一筆龐大的遺產，他藝術作品中閃爍的人性、靈魂之珍貴，打動了無數人，放射出無比傲人的光芒。

第七章　最後的打擊

附錄　林布蘭年譜

西元 1606 年 7 月 15 日，生於荷蘭萊頓的一個磨坊家庭。

西元 1613 年，進入拉丁語學校念書。

西元 1620 年，進入萊頓大學學習法律，但註冊後不久就退學了。

西元 1621 年，跟隨斯瓦寧堡學習繪畫。

西元 1623 年，去阿姆斯特丹向歷史畫家拉斯特曼學畫。

西元 1625 年，在家鄉開設畫室，成為一名獨立的畫家。

西元 1627 年，林布蘭已經基本掌握油畫、素描和蝕刻畫的技巧並發展了自己
的風格。開始招收學徒，期間畫了許多自畫像。

西元 1631 年，林布蘭離開萊頓去阿姆斯特丹，成為阿姆斯特丹的主要肖像畫
家。

西元 1632 年，阿姆斯特丹公會和慈善機構要裝飾他們的會議廳，林布蘭應邀
創作〈尼古拉斯・杜爾博士的解剖學課〉。

西元 1634 年，林布蘭終於追求到貴族少女莎斯姬亞並與之完婚，他為此創
作〈和莎斯姬亞一起的自畫像〉（*Rembrandt and Saskia in the
parable of the prodigal son*）。

西元 1632 年至 1642 年，林布蘭享受了 10 年順利富足的生活。

西元 1642 年，阿姆斯特丹城市自衛隊委託林布蘭繪製團體肖像〈夜巡〉。

西元 1662 年，林布蘭接到了人生中最後一幅訂畫，為阿姆斯特丹的布商同
業公會畫一幅群畫。布商們在阿姆斯特丹的畫家中猶豫不決
時想到了林布蘭，林布蘭也想透過這幅畫恢復自己在畫壇的
地位，他精心創作了〈市政官〉（*The Sampling Officials of the
Amsterdam Drapers*）。

西元 1668 年，林布蘭唯一的兒子提圖斯因急性內出血而死，林布蘭大病一
場。

西元 1669 年 10 月 4 日，林布蘭在貧病交加中去世。

附錄

知識窗　「林布蘭光」

　　一代美學宗師宗白華說：「荷蘭大畫家林布蘭是光的詩人。他用光和影組成他的畫，畫的形象就如同從光和影裡凸出的一個雕刻。」在西方畫壇上，有不少人致力於光線的研究，林布蘭就是一位傑出的代表，他創造了被後世稱為「林布蘭光」的畫面光線處理方式。

　　林布蘭式打光是一種專門用於拍攝人像的特殊打光技巧。拍攝時，被攝影者臉部陰影一側對著相機，燈光照亮臉部的四分之三。以這種打光方法拍攝的人像，酷似林布蘭的人物肖像繪畫。林布蘭式打光技巧是依靠強烈的側光照明，使被攝影者臉部的任意一側呈現出倒三角形的亮區。它可以把被攝影者的臉部一分為二，同時又使臉部的兩側看上去各不相同。如果用均勻的整體照明，就會使被攝影者的臉部兩側顯得一樣了。

電子書購買

國家圖書館出版品預行編目資料

黃金時代的先知林布蘭：自畫像最多、拍賣額
最高，為什麼我們都愛林布蘭？ / 金詩蘊，音渭
編著. -- 第一版. -- 臺北市：崧燁文化事業有限
公司, 2022.06
　　面；　公分
POD 版
ISBN 978-626-332-399-5(平裝)
1.CST: 林布蘭 (Rembrandt Harmenszoon
van Rijn, 1606-1669) 2.CST: 畫家 3.CST: 傳記
4.CST: 荷蘭
940.99472　　　　　　111007700

黃金時代的先知林布蘭：自畫像最多、拍賣額最高，為什麼我們都愛林布蘭？

臉書

編　　著：金詩蘊，音渭
發 行 人：黃振庭
出 版 者：崧燁文化事業有限公司
發 行 者：崧燁文化事業有限公司
E - m a i l：sonbookservice@gmail.com
粉 絲 頁：https://www.facebook.com/sonbookss/
網　　址：https://sonbook.net/
地　　址：台北市中正區重慶南路一段六十一號八樓 815 室
Rm. 815, 8F., No.61, Sec. 1, Chongqing S. Rd., Zhongzheng Dist., Taipei City 100, Taiwan
電　　話：(02) 2370-3310　　　傳　　真：(02) 2388-1990
印　　刷：京峯彩色印刷有限公司（京峰數位）
律師顧問：廣華律師事務所 張珮琦律師

定　　價：250 元
發行日期：2022 年 06 月第一版
◎本書以 POD 印製